超輕黏土的 不思議森林

大人系動物擺飾製作圖解

作者/米亞妲　　攝影/廖宜屏

Miyata's craft studio

歡迎踏入超輕黏土的不思義森林

序

超輕黏土質地輕柔，顏色柔和，適合製作圓潤線條的作品，
在創作過程中，感受捏土的觸感也是一種療癒。
本書精選 10 種動物造型，介紹不同技術與技巧，
一步一步按照步驟製作，您也能將黏土賦予生命，
加上自己的創意無限延伸，創作出獨一無二的作品吧！

米亞妲

關於米亞妲の手藝部

2012年創立的輕黏土創作品牌「米亞妲の手藝部」，
從小喜歡立體藝術創作，同時也熱衷日本動漫文化，
一開始因為市售模型沒有發售自己喜愛的角色，
才開始鑽研技巧動手做，滿足收藏喜歡角色的小小慾望。

目前以二創及客製化服務為主，偶爾也會進行一些原創作品，
雖然現在大量生產的商品當道，但手工製作能保有獨特的溫度，
讓每個值得紀念的人事物擁有自己的里程碑，
希望能與大家分享創作的喜悅。

目錄

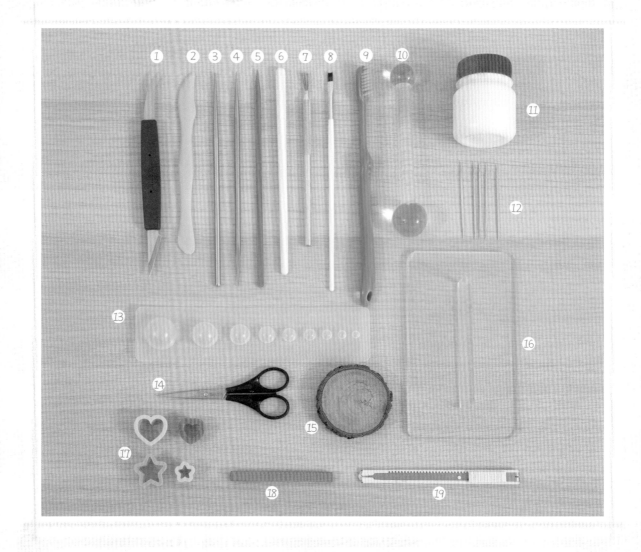

1. 金屬切刀- 刀鋒銳利，可平整的將黏土切開，或刻劃細緻的線條。

2. 塑膠切刀- 刀鋒較鈍，刻出的線條柔和自然，一般書店即可購入。

3. 金屬棒- 黏土壓紋、戳洞，可用金屬筷代替。

4. 金屬棒(細)- 黏土壓紋、戳洞，可用竹籤代替。

5. 橘棒- 黏土壓紋、戳洞，可用較粗的竹籤代替。

6. 白棒- 黏土壓紋、戳洞，可用粗畫筆的筆桿代替。

※ 3~6的棒類工具最大的差別是尺寸不同，若生活中有類似物品都可以取代！

7. 七本針- 刷毛質感使用，可將數隻牙籤綑綁代替。

8. 筆刷- 一般筆刷，使用於粉彩上色。

9. 牙刷- 製作自然的粗糙質感使用。

10. 丸棒- 通常是拿來做花藝黏土，本書用於壓洞。

11. 白膠- 黏著使用，輕黏土的材質輕盈，使用白膠就可以有效固定。

12. 牙籤- 用於黏土與黏土黏結中的支撐，或是戳出絨毛質感。

13. 調色卡- 黏土調色時使用，或是抓取固定量的土時使用。

14. 工藝剪刀- 尖端較薄，剪黏土時比較不會造成變形。

15. 原木底座- 放置黏土成品使用，購買直徑 6.5cm，厚度1.5cm較合用。

16. 壓板- 滾壓、壓平黏土時使用。

17. 模具- 快速製作造型時使用，本書使用 10/20mm 星型及愛心型。

18. 粉紅色粉彩條- 將完成的成品刷上腮紅點綴使用。

19. 美工刀- 本書於將粉彩條刮取色粉時使用美工刀。

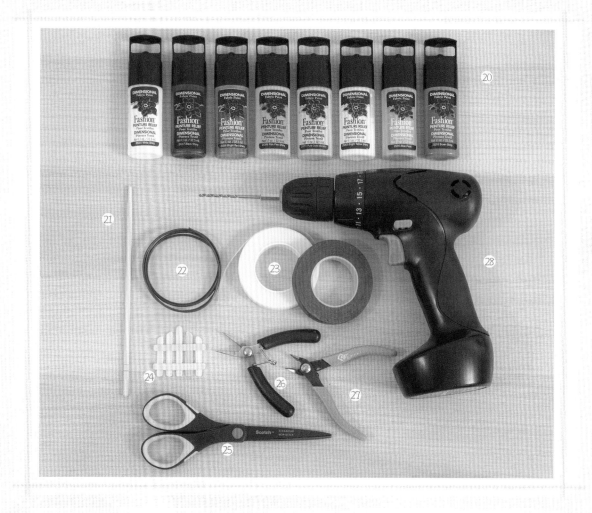

20. 凸凸筆-用於幫成品點上眼睛/裝飾/花紋等效果。

21. 竹筷子-用於幸福青鳥的站台製作時使用。

22. 鋁線-用於製作幸福青鳥或幸運蜜蜂時使用。須使用 1.5mm 線徑。

23. 花藝膠帶-纏包修飾鋁線時使用，本書使用深綠色及白色。

24. 柵欄素材-裝飾草皮底座時使用，文具店即可購入。

25. 剪刀-用於平整剪半柵欄素材。

26. 尖嘴鉗-折彎鋁線時使用。

27. 平口剪鉗-修剪鋁線及竹筷子時使用。

28. 鑽孔機-用於底座鑽孔時使用，本書使用直徑 3.5mm 及 2mm 之鑽頭。

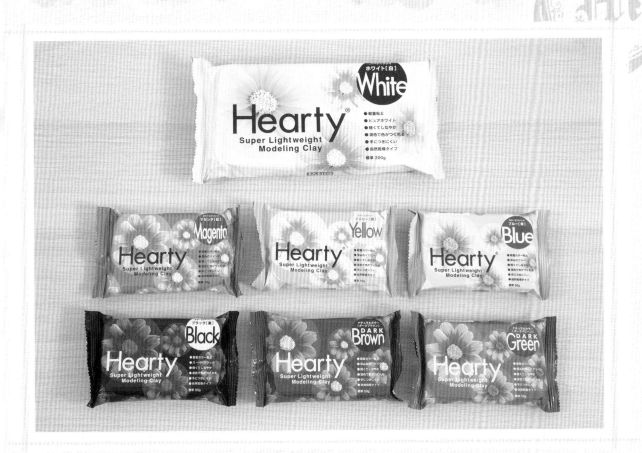

超輕黏土

超輕黏土質地輕柔、顏色柔和，適合製作線條圓潤的作品。

本書使用的土是日本品牌，色土較為濃郁，常用色為：

紅、黃、藍、黑、咖啡、深綠，必須搭配白色黏土使用。

使用中的黏土可以用濕紙巾輕輕覆蓋，或是用塑膠杯蓋著，避免在操作中乾燥。

用不完的黏土建議先用保鮮膜封住後再放入密封盒保存。

小型作品乾燥時間約 1-3日，放通風處陰乾即可，

乾燥後的作品避免陽光直射、高溫及潮濕，若有灰塵用軟毛筆刷掉，

髒污可用濕紙巾的一角輕輕擦掉，良好保存下的作品都是能永久收藏的。

基礎調色

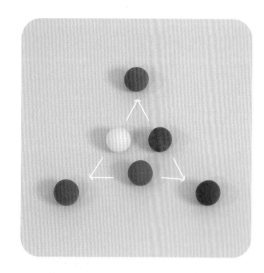

善用色相環原理調色

利用色相環可調出各種顏色，
三原色－紅、黃、藍作為黏土原色，
將三原色兩兩相加可調出橙、綠、紫等，
若調整原色顏色比例即可混合出更多顏色。

調出漂亮顏色 訣竅是少量加入原色

每個黏土廠牌色料濃度不同，加入白色稀釋色料，可以讓顏色更柔和，
在使用藍色及紅色等較深的原色時，建議少量加入，避免顏色過重，
若加入微量的原色調配，可以達到修飾的效果，讓調出來顏色更鮮明。

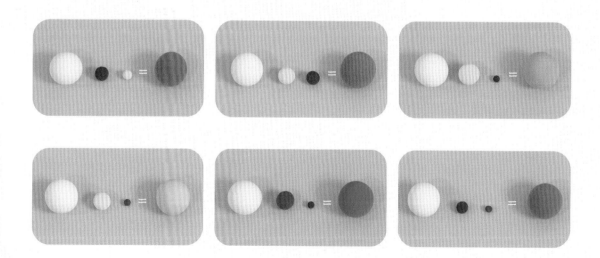

運用調色卡讓顏色更精準

為了讓調色更精準，本書大部分的調色都會使用調色卡，
使用時只要將黏土壓實並刮除多餘黏土即可，
操作上非常簡單方便!

調色卡由 A 到 I 依序有不同份量，搓成圓球約是以下大小：

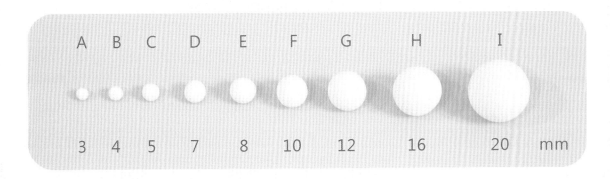

A	B	C	D	E	F	G	H	I	
3	4	5	7	8	10	12	16	20	mm

微量加入色土的調色

更微量的調色無法使用調色卡量化，
就必須自己抓份量了，
一顆米粒大小約 A 份量的一半，
半顆米粒大小約 A 份量的四分之一，
在調少份量或極淺顏色時建議像這樣少量加入，
顏色不夠再加深即可。

一顆米粒大小

半顆米粒大小

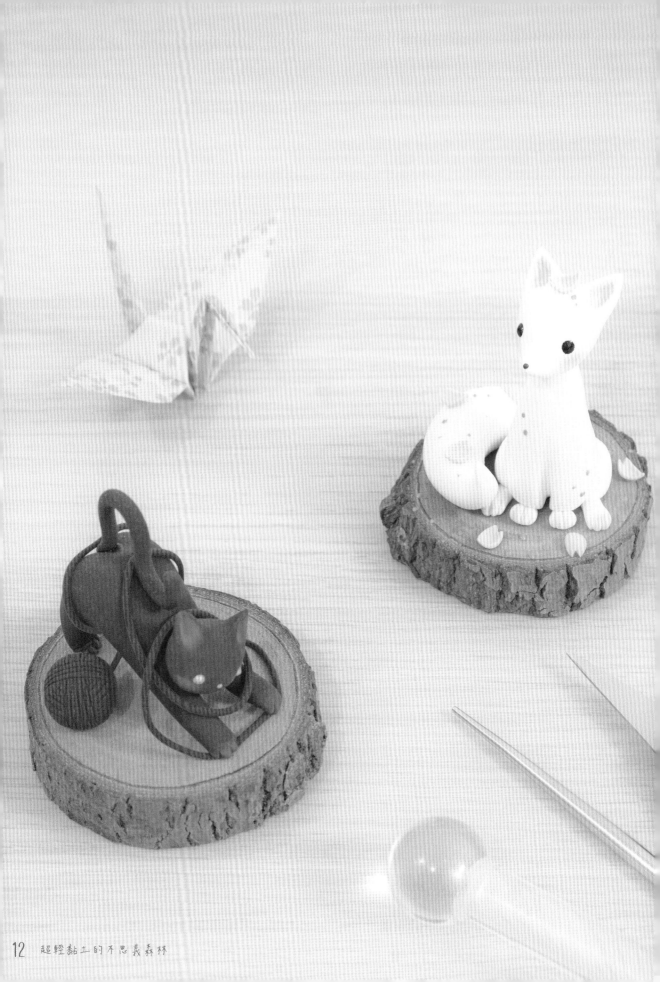

需要的工具與材料

櫻花白狐

- 白膠
- 牙籤
- 白棒
- 金屬棒(細)
- 塑膠切刀
- 工藝剪刀

- 原木底座
- 凸凸筆(黑/咖啡/粉紅)
- 粉紅色粉彩條
- 美工刀
- 筆刷

事前備土

- 狐狸本體: 直徑 4cm 白色輕黏土揉成圓球。

- 櫻花瓣: G份量白色黏土 + 半顆米粒大的紅色黏土,
即可混合成粉色。

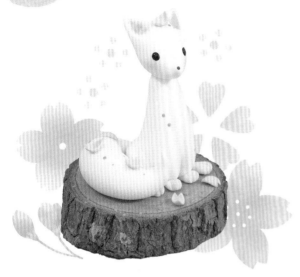

潔白狐狸搭配粉嫩櫻花,
運用基本技法製作出流暢的線條,
不需要過多調色,
從可愛醞出一絲優雅的和風造形,
初學者也能輕鬆完成!

準備好櫻花粉色黏土,可依照喜好調整顏色深淺。

取 A 份量,約 5-8 份即可。

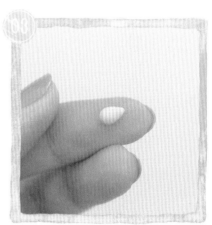

用指腹搓成水滴型。

另一端也將其搓尖。

用白棒壓出弧度。

邊壓邊調整花瓣厚度。

將花瓣壓至平均，並保持
弧度。

重複製作5-8片，放至一
旁乾燥。

開始製作狐狸!
取1份量白土搓圓。

搓成水滴狀，尖頭部分保持
些許頓點，不宜過於尖銳。

指腹輕輕將尖頭調整成翹起
的弧度，此為鼻子部分。

在頭部一側捏出尖角做耳朵。

相同方法捏出另一側耳朵，
並注意兩邊大小平均。

調整形狀至對稱。

用白棒壓出耳朵凹槽。

壓出另一側耳朵的凹槽。

微壓耳尖,使耳朵更生動。

頭部塑型完成!

取3份Ⅰ份量白土混和搓圓,
開始製作身體。

用手掌兩側搓出圓錐形。

長約4.5cm即可。

將錐形較大的一邊朝下,用
指腹在三分之一處往下輕壓。

調整身體形狀與方向,尖頭
部分盡量與底部對齊成1字,
之後插牙籤才不容易變形。

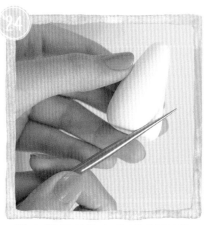

用金屬棒(細)在前端側邊壓
出斜線。

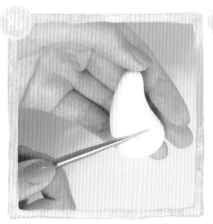

不間斷的壓出腿部線條至
後方位置。

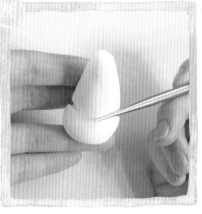

另一側相同作法，並注意
對稱與平衡。

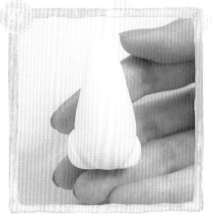

從正面看必須呈現V字型。

將正面V字型中間壓出前
腳分線。

壓痕從底部由深至淺，製
造立體感。

前腳取C份量白土，2份。
後腳取D份量白土，2份。

先製作後腳，搓成錐筒狀約
12mm。

較尖的一側用指腹壓扁。

用塑膠切刀切出腳指。

相同作法製作另一隻後腳。

開始製作前腳，搓成水滴狀。

水滴狀尖端壓扁。

用塑膠切刀切3道做腳指。

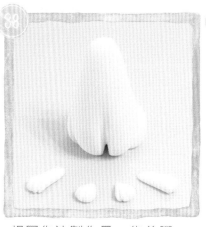

相同作法製作另一隻前腳。
四隻腳掌完成！

將腳掌壓扁的地方沾上白膠
，黏貼於底部。

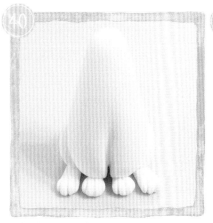

調整間距位置。

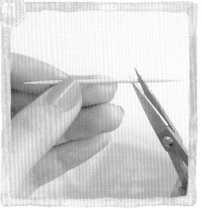

剪去牙籤三分之一，取較
長那段。

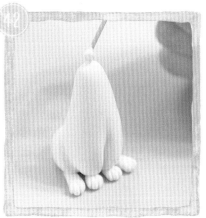

牙籤鈍頭處沾上白膠，對
準脖子中央插入。

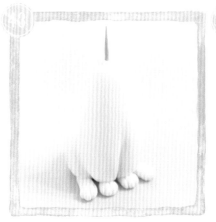
約露出1cm尖頭。

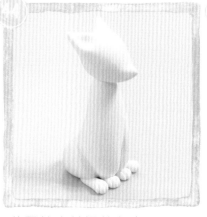
將頭接上並調整角度。

準備製作尾巴，取 I份量x2
揉合，搓成水滴

另一頭也搓尖。

搓長約7cm。

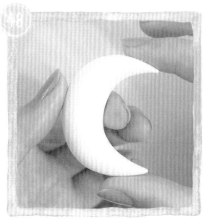
彎成C字。

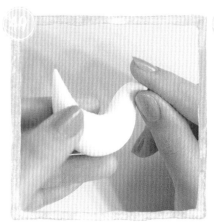
其中一端往上彎出尾巴後端
弧度。

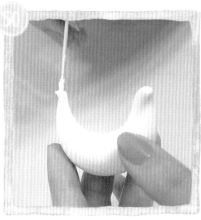
另一頭沾上白膠。

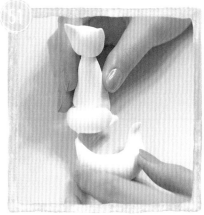
黏貼於臀部底下。

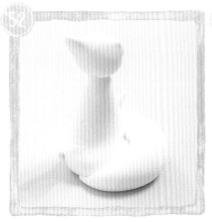

壓密並調整尾巴線條。

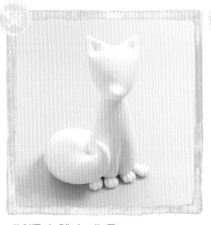

狐狸本體完成囉!

將乾燥完成的花瓣取出,
使用工藝剪刀準備修飾。

將花瓣修剪出V字小缺口。

其餘的花瓣也修剪成櫻
花瓣的樣子。

狐狸本體底部塗上白膠,腳
底也要確實上膠。

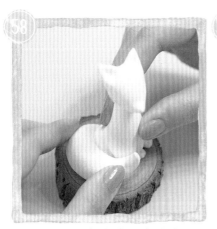

將狐狸本體黏於原木底座,
並輕輕壓實。

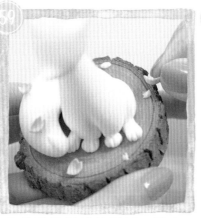

將欲裝飾花瓣的區域,點上
白膠,再將花瓣黏上壓實。

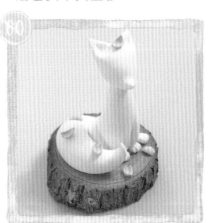

組合部分完成!

用黑色凸凸筆小心地點上眼睛。

鼻尖位置用棕色凸凸底點上。

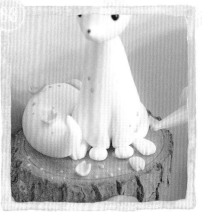

隨意的用粉色凸凸筆點綴四周，陰乾1日。

用美工刀將粉彩條刮出粉末。

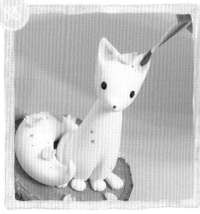

用細筆刷沾取粉末，刷在耳內。

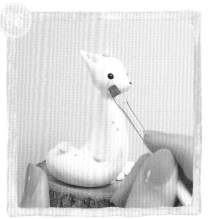

腮紅刷色力道不宜太重，少量輕刷即可。

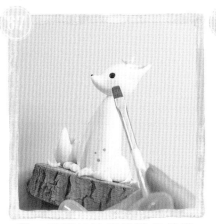

另一邊腮紅注意臉邊色塊濃度平均。

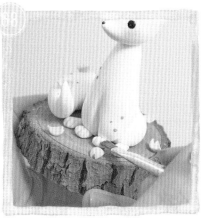

腳尖也刷上一點紅潤，增加自然度。

完成!!

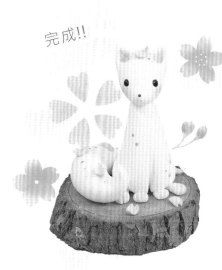

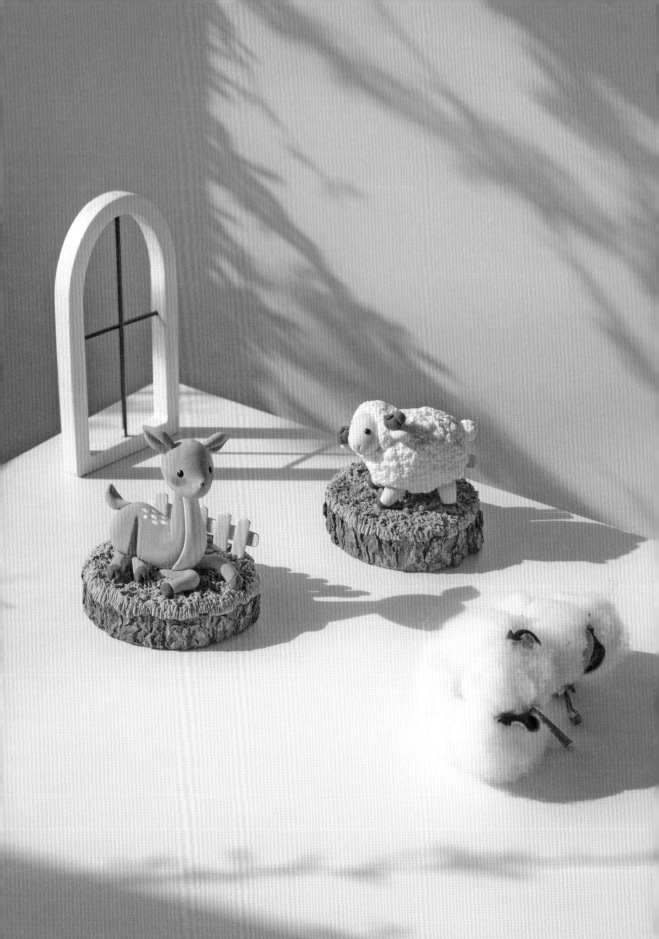

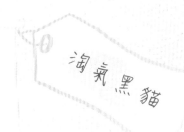
淘氣黑貓

需要的工具與材料

- 白膠
- 牙籤
- 白棒
- 金屬棒
- 金屬切刀
- 塑膠切刀
- 工藝剪刀

- 丸棒
- 壓版
- 原木底座
- 凸凸筆 (金/粉紅)
- 粉紅色粉彩條
- 美工刀
- 筆刷

事前備土

- 黑貓本體: 直徑 3.5cm 黑色黏土搓成圓球。

- 毛線球: I 份量紅色黏土 + G 份量白色黏土,
 即可混合成毛線球的亮紅色。

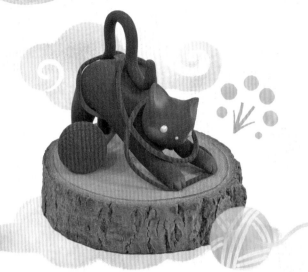

原本神祕的黑貓以俏皮姿態呈現，
善用剪刀製作四肢，
抓到平衡點就能輕鬆站立。
以土條慢慢纏繞出毛線效果，
試著捏隻認真玩耍的貓咪吧！

準備好H份量的黑色黏土搓
圓，開始製作頭部。

用指腹在一側捏出尖耳。

在另一側捏出耳朵，並注意
兩邊大小平均。

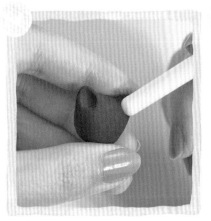

用白棒壓出耳朵凹槽。

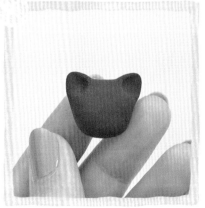

兩側耳朵壓痕必須平均。

用指腹將耳朵尖端捏合。

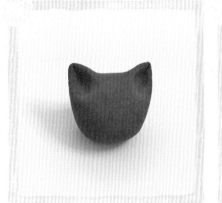

頭部塑型完成！

開始製作身體！準備I*3份量的黑色黏土，搓圓。

用手掌一側搓成錐形。

臀部弧度

另一側也搓尖，臀部弧度約抓1/3的位置。

用壓版以傾斜的角度往下輕壓兩側。

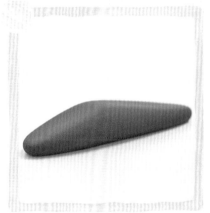

兩端最薄不可少於6mm，並保持整體1/3處厚度最厚。

在最厚的地方折90度。

調整臀部曲線，此時可能有裂痕，用指腹即可修整至圓潤。

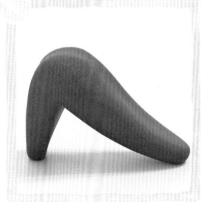

測試雛型平衡，必須能自行站立。

用工藝剪刀在前腳寬三分之
一處剪出約兩公分的開口。

另外一側同樣剪出開口。

剪刀對準中間兩點。

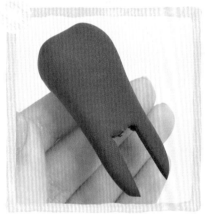

先將剪刀插入間隙再剪下，
即可工整切除多餘土片。

用白棒輕滾刀痕將其壓順，
消除刀痕的不平整。

將腳往內轉90度。

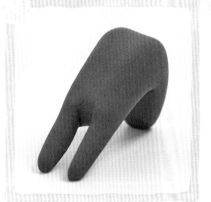

兩邊向內轉後測試平衡。

用塑膠切刀切出三條指縫。

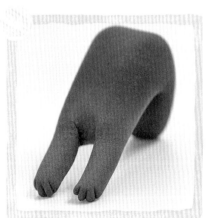

前腳完成。

開始製作後腳。
寬1/3處剪出約2cm的開口。

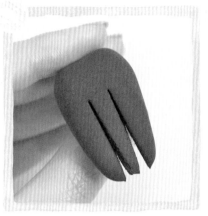

注意左右腳粗細必須一致。

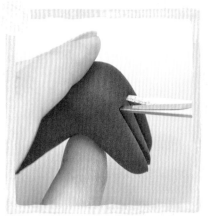

先將剪刀插入間隙再剪下，
即可工整切除多餘土片。

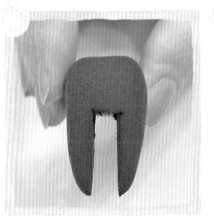

修剪後取下中間土片。

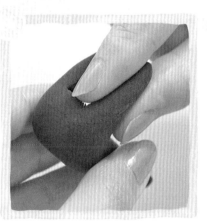

用指腹將剪開的刀痕捏平。

雙腳捏至平均，越平均越容
易站穩。

用白棒輕滾中間刀痕將其壓
順。

用金屬棒壓出臀部分線。

分線不宜太深，淺淺一道即
可。

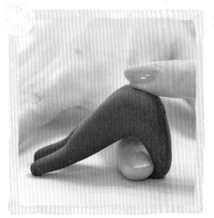

指腹壓出腳掌，往前輕推定型身體姿態。

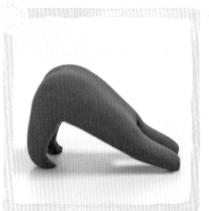

後腳掌必須能支撐平衡。

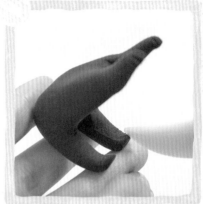

用塑膠切刀壓出三條肉掌痕。

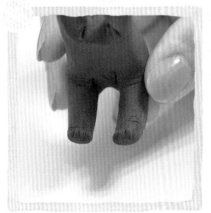

後腳完成！

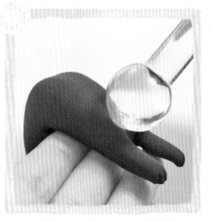

用丸棒在身體前方壓出淺淺凹槽。

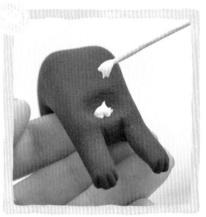

凹槽中沾上白膠。

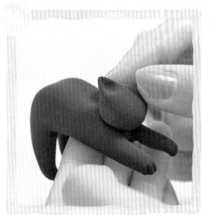

壓出凹槽再黏頭部會更吻合，微微歪頭更顯生動!

開始製作尾巴。
準備 F 份量的黑色黏土。

用壓版平均搓長約 7cm。

整條尾巴粗細需一致。

其中一邊搓尖。

在尖端塗上白膠貼在凹
槽並壓實。

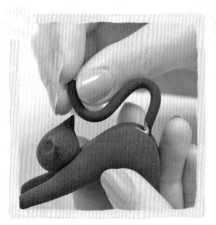

將尾巴彎成S型。

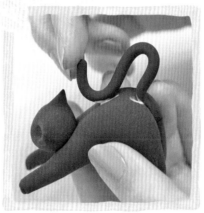

尾巴接觸身體的部分沾白膠
，固定於身體並黏實。

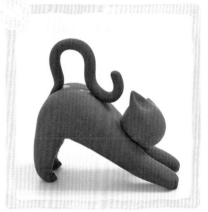

加以定型尾巴動態。
黑貓本體完成!

開始製作毛線球。
準備H份量的紅色黏土搓圓。

用金屬切刀壓出四條的圓周
線。

間隔盡量一致。

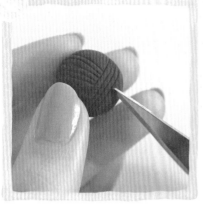

在線的垂直向再畫5條線
另一半圓也要畫線。

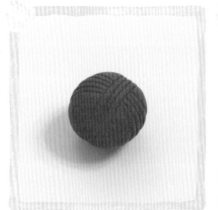

毛球概略的輪廓已成型。

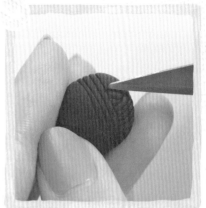

再補上45度的線補足細節。

四個角都補齊,毛球完成!

取F份量的紅色黏土。
平均搓長約30cm。

將貓咪本體腳底塗上白膠。

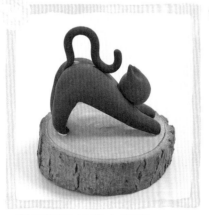

將貓咪黏於原木底座。

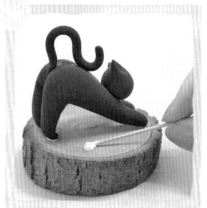

貓咪旁選擇毛線球放置點。
並沾上一小點白膠。

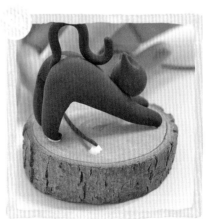

將紅線一端放在白膠上。

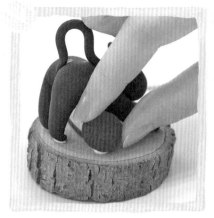

利用毛線球將紅線壓住。

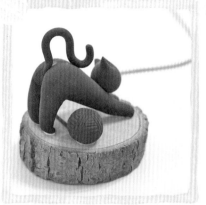

確認毛線及毛線球都有黏牢。

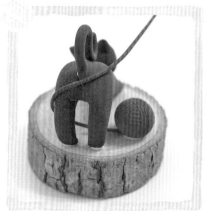

將紅線自然的圍繞貓咪。

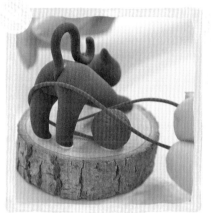

圍繞的時候要注意力道，避免紅線斷裂。

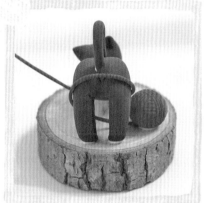

將線穿過貓咪下方。

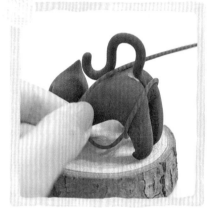

再將紅線從尾巴中間拉出。

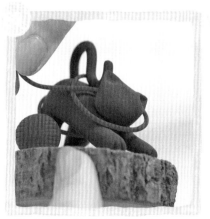

將線小心的圍繞貓咪頭部。

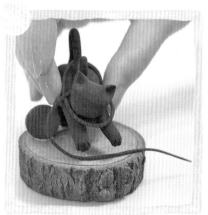

趁前腳白膠未乾，將前腳抬起。

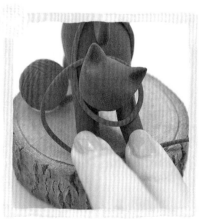

將前腳壓在紅線及白膠上。

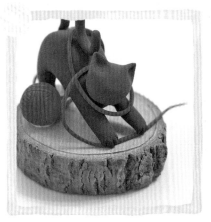

製作出貓咪壓著線的姿態。

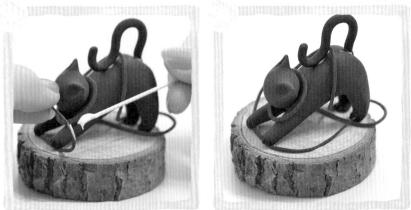

將收尾的紅線塗上白膠。

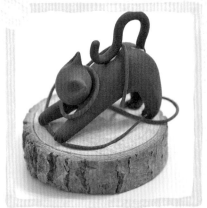

紅線黏在底座另一側。

過長的毛線剪掉。

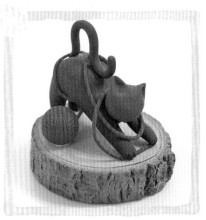

貓咪玩毛線的姿態完成！
開始製作五官。

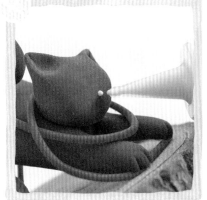

用粉紅色的凸凸筆，拿穩並
於鼻子位置輕輕點上。

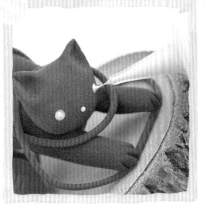

用金色的凸凸筆，點上貓咪
雙眼，同時注意對稱性。

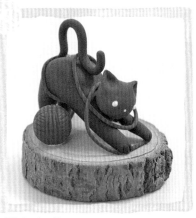

五官完成。
陰乾1日，準備上粉彩。

用美工刀將粉彩條刮出粉
末。

用細筆刷沾取粉末。

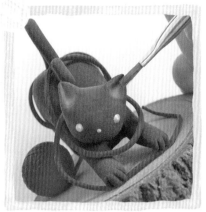

刷在陰乾後的貓咪耳內。

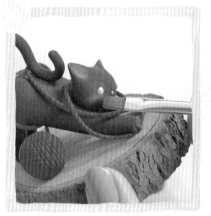

腮紅刷色力道不宜太重，少量輕刷即可。

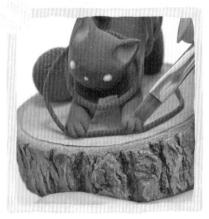

腳尖也刷上一點紅潤，增加自然度。

完成!!

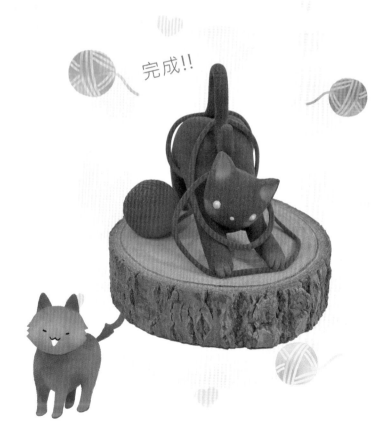

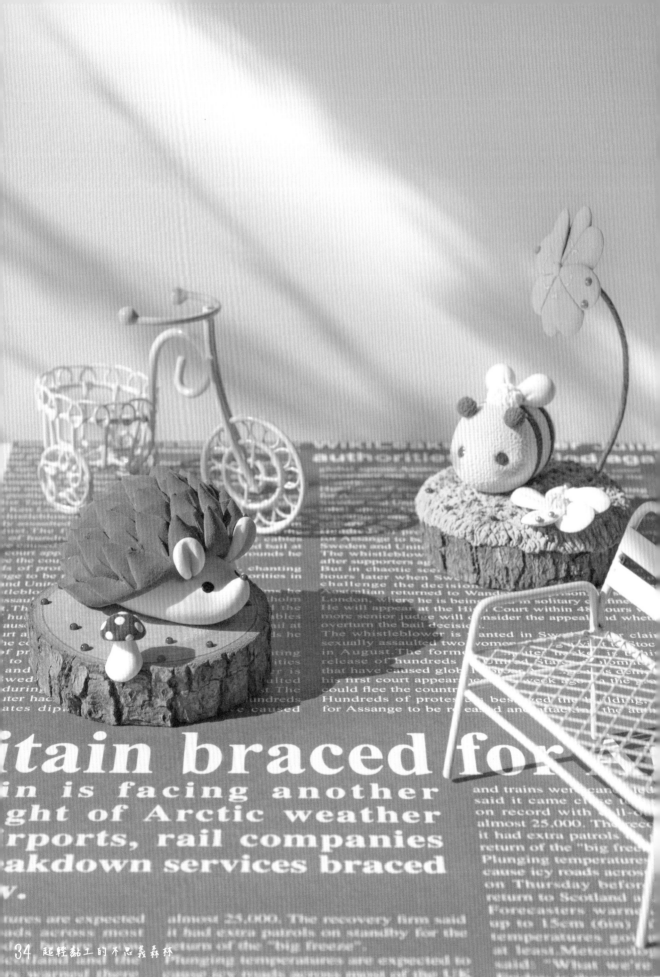

需要的工具與材料

・白膠	・壓版
・牙籤	・原木底座
・白棒	・柵欄配件
・金屬棒	・剪刀
・金屬切刀	・凸凸筆（黑／紅）
・七本針	・粉紅色粉彩條
・丸棒	・美工刀
・工藝剪刀	・筆刷

蓬蓬綿羊

事前備土

- 綿羊本體約準備直徑 4cm 白色圓球黏土。

- 膚色調色：I*2份量白色土＋D份量黃色土＋A份量紅色土，
 即可混合成膚色。

- 棕調色：G份量白色土＋F份量咖啡色土＋A份量紅色土，
 即可混合成棕色。

- 草地綠調色：I份量黃色土＋D份量藍色土＋I份量白色土，
 混合後加入G份量深綠色粗略調和，勿揉均勻。

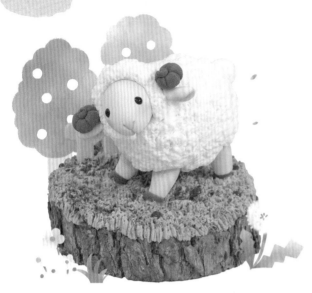

蓬鬆柔軟的綿羊搭配青青草地，
用七本針刮出絨毛質感，
活用此技巧就能做出各種造型！
讓看見的人驚呼出：
「好神奇！這也是黏土做的嗎？」

取 1 份量白土6份，並將黏土
揉成橢圓。

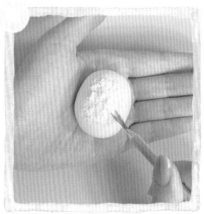

使用七本針，戳下後旋起拉
出，不斷的重複此動作。

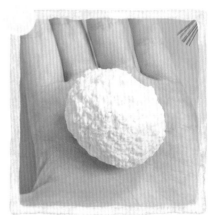

綿羊蓬鬆的身體完成囉~！

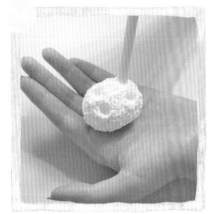

使用白棒，在身體一側戳出
四個淺洞之後裝腳用。

戳洞完成的身體。

將身體翻面，用丸棒將頭部
的位置壓一個凹槽。

頭部凹槽的深淺如圖即可。

取 H 份量的膚色黏土,搓揉成球型。

運用掌心及指腹,將圓球搓揉成雞蛋型。

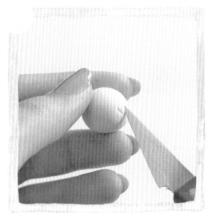

雞蛋較尖的地方,用金屬切刀輕輕的劃出鼻子。

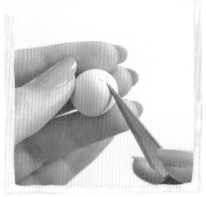

再輕輕的劃出嘴巴。

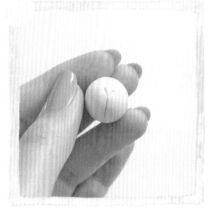

完成的綿羊臉如圖,先暫置一旁。

取 D 份量的膚色上 2 份,準備製作耳朵。

用指腹搓成水滴狀。

使用金屬棒朝水滴狀的中央輕輕下壓。

壓好的水滴如圖。

將水滴的尖端輕輕壓合，耳
朵的型狀更明顯了。

將耳朵輕輕的外翻，做出耳
朵自然的翹曲。

完成的耳朵如圖。

再製作出另外一個耳朵。

取 F 份量膚色土 4 份，準備
製作棉羊的腳。

用掌心或指腹將土搓成有點
錐度的小柱子。

做出四個小柱子，腳的雛形
完成。

取 B 份量的棕色土 4 份，準
備製作腳的蹄。

使用牙籤將白膠沾在腳較細的一端。

將準備好的棕土球輕壓在腳前端。

用指腹輕滾腳與蹄，使接線更密合自然。

用金屬切刀，劃出蹄分線。

完成的一隻腳如圖。

再將其他的腳也製作出來。

取 F 份量的棕色土。準備製作羊的角。

用指腹將土搓成較細的水滴狀。

利用金屬切刀，輕輕的滾壓出羊角的紋路。

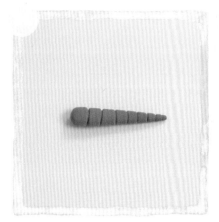

完成羊角的紋路切線。

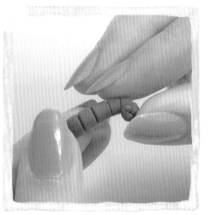

從尖端開始捲圈圈。

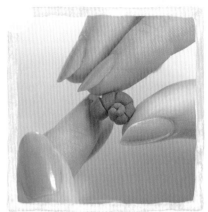

捲好的羊角尾端留一小段。

從側面看要有一點旋出的造形，看起來更自然唷。

切線處可能會有些微裂痕，可以使用金屬切刀壓平。

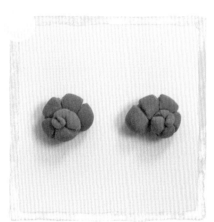

再依照對稱方向做出另外一邊的羊角。

將先前做好的羊臉後端沾上白膠。

將羊臉黏在身體丸棒壓過的凹槽處。

綿羊的感覺出來了呢~!

取 H 份量的白土，準備製作羊的毛髮。

用掌腹，搓揉至長條狀，約5公分。

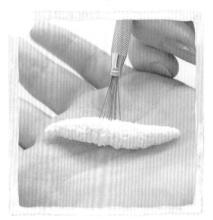

使用七本針，不斷戳下旋起，做出毛髮質感。

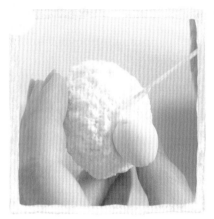

在棉羊頭的上端沾上白膠。

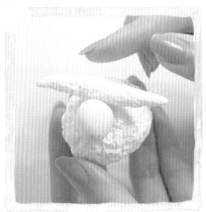

將毛髮黏到頭上端。

將兩端的毛髮壓下，使其順貼頭部。

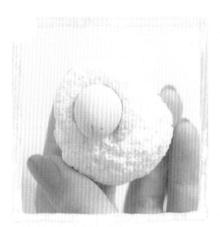

綿羊的毛髮如圖。

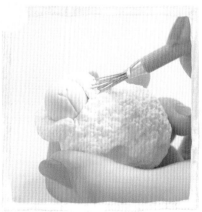

毛髮與身體接合處的不自然，用七本針壓下消除。

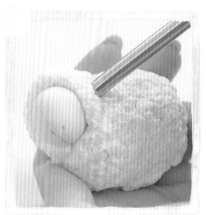

用金屬棒，在頭的側邊壓出耳朵的洞。

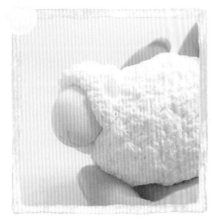

完成的洞如圖，不用太深。

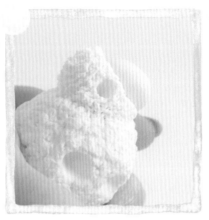

另一側也壓個耳朵洞。

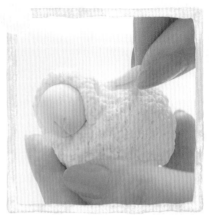

將先前做的耳朵，沾膠後放入洞內黏好。

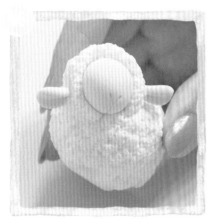

調整角度使其自然，另一側耳朵也沾膠黏好。

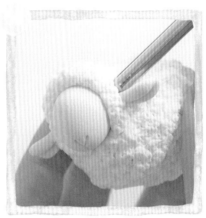

再次用金屬棒壓出洞，讓羊角有空間可以放入。

羊角沾膠後放入耳朵上方的洞內黏好。

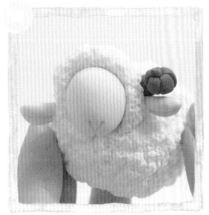

調整羊角的角度使其自然，如圖所示。

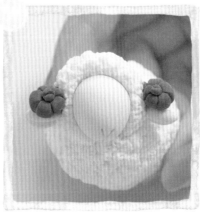

另一側的羊角也用同樣方式黏好。

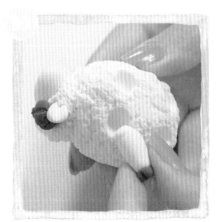

將先前做好的腳沾白膠黏入凹槽內，注意羊蹄朝前唷！

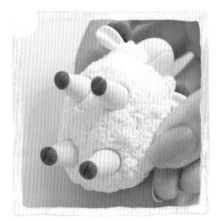

完成的四個腳如圖。

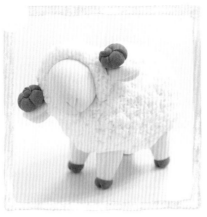

將羊試著站立看看，不協調
的話就稍微調整凹槽深度。

取 E 份量的白土搓圓，準備
做羊的小尾巴。

同樣使用七本針，使圓球有
毛茸茸的質感。

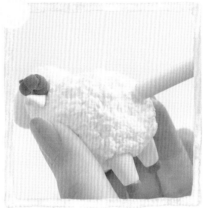

用白棒在尾部壓出凹槽。

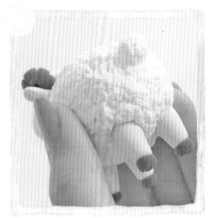

將尾巴沾白膠後黏入槽內。

I份黃土＋D份藍土＋I份白土
可混成左側草綠，另取G份
深綠土。

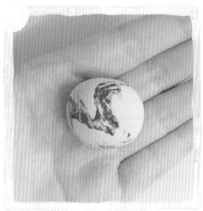

兩土混合，不用揉均勻。

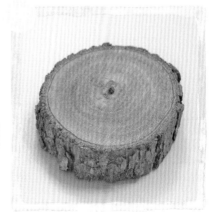

取原木底座（直徑約6~7公
分）。

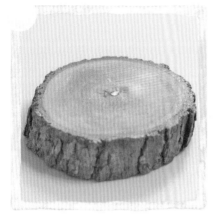

將底座上方塗一層薄白膠。

將混好的土，用壓板壓扁至直徑 6~7 cm。

將壓好的土黏貼在底座的白膠面上。

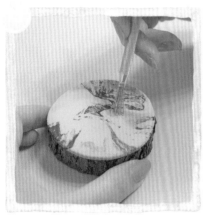

使用七本針，利用下戳、輕轉、上拉技法，做出草皮。

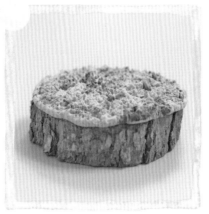

完成的草皮如圖。

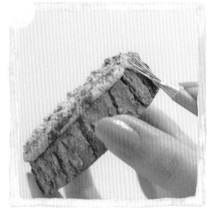

邊緣的不自然處，可以再用七本針壓邊緣修飾。

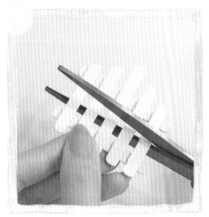

將柵欄配件對剪，留下上半部。

底部沾白膠後，選擇底座邊緣壓入黏合。

趁草皮還沒乾的時候壓入，才會比較牢固唷！

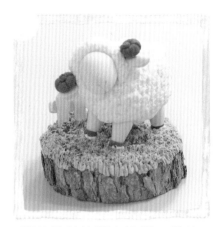

再將棉羊的腳底沾膠，黏於底座上。

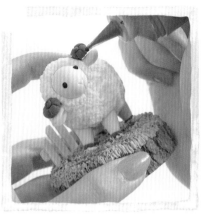

使用黑色凸凸筆小心的點上眼睛。

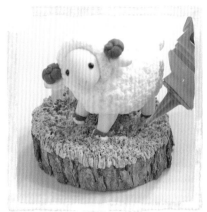

使用紅色的凸凸筆在底座點上裝飾。

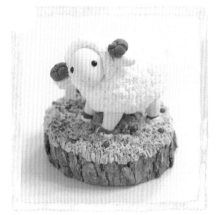

距離完成更進一步了! 乾燥一日再準備刷粉彩唷。

刮下粉色粉彩條的色粉。

筆刷沾一點粉彩即可。

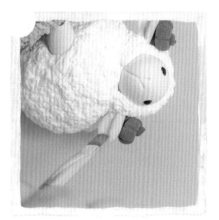

對耳朵內側塗上粉彩。

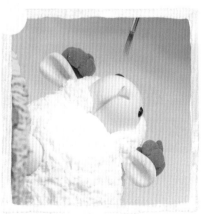

鼻子嘴巴也塗上粉彩。

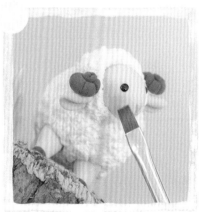

再用粉彩上一點腮紅~!

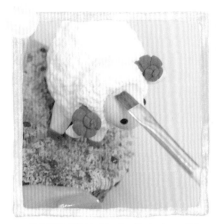 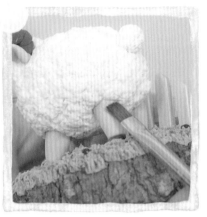

毛髮跟頭的接合處也上一點　　　腳跟身體的接合處也上粉彩。
粉彩。

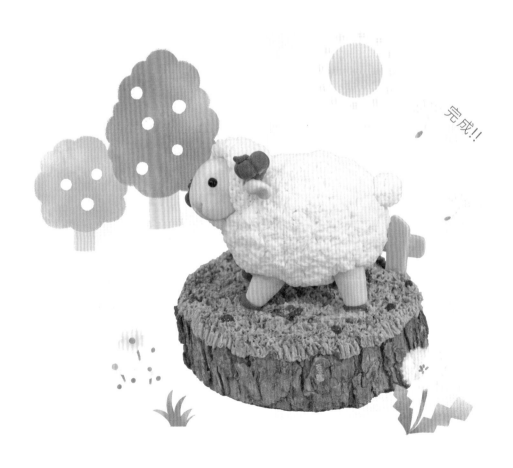

完成!!

需要的工具與材料

- 白膠
- 牙籤
- 橘棒
- 金屬棒
- 白棒
- 工藝剪刀
- 壓板

- 丸棒
- 原木底座
- 凸凸筆(黑/咖啡/紅)
- 粉紅色粉彩條
- 美工刀
- 筆刷

事前備土

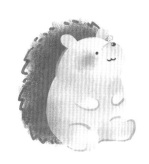

- 膚色調色: I*5份量白色土+B份量黃色土+
 米粒大的紅色土，即可混合成粉色。

- 棕色調色: I*3份量白色土+I*2份量深咖啡色土+
 E份量紅色土，即可混合成棕色。

- 另外準備 E 份量紅色土、E 份量白色土。

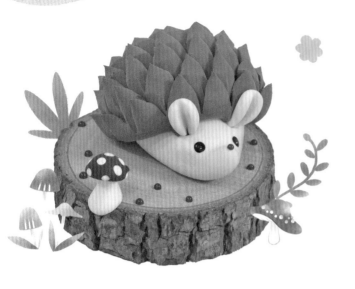

小刺蝟雖然長著尖利，
卻是個優秀的療癒大使，
做法如同造型般能治癒心情！
學會運用剪刀技巧規律排列，
就能快速完成囉~

取膚色土 I 份量5份 + G份量
1份。掌腹搓成大水滴。

用指腹將圓錐的尖端捏起，
做出刺蝟的鼻子。

用掌腹輕壓刺蝟身體，使其
比較貼合地面。

完成如圖，假如外形不夠流
暢，用指腹調整修飾。

將準備好的棕色土全部搓圓
，用壓板壓至5~6mm厚。

用丸棒將棕色土壓成小碗，
準備製作刺蝟的刺毛。

完成的小碗公如圖。

在內側塗上白膠。

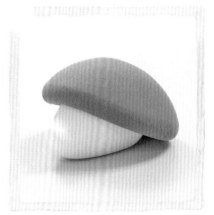
蓋在刺蝟身體上，注意要讓刺蝟的臉與鼻子露出。

用手指環繞碗公邊緣，使棕土可以黏在身體上。

尾端沒有黏實的棕土也要壓好黏實。

壓好的棕土如圖，再用掌腹微壓調整圓弧曲線使自然。

將刺蝟身體與刺毛的底部沾白膠。

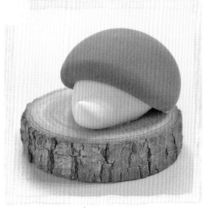
將身體黏在原木底座上，放置位置稍微偏離正中心。

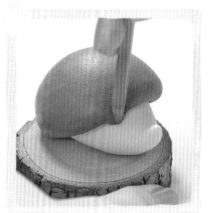
用橘棒戳出耳朵的洞，戳的位置在刺毛與身體的交界。

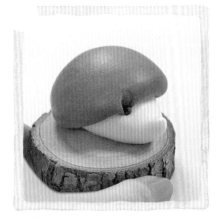

戳洞完成如圖。

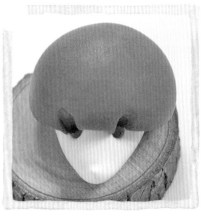

另一側也用橘棒戳出耳朵洞。

用剩餘的膚色土,取 E份量
2份並搓圓製作耳朵。

用指腹將土搓成水滴狀。

用金屬棒輕朝水滴下壓。

做出凹痕。

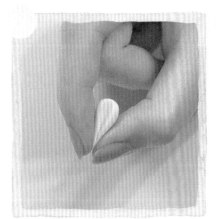

用指腹壓合水滴的尖端。一
個耳朵完成了~!

另一個耳朵也使用相同做法
做出。

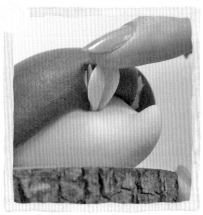

將耳朵尖端沾膠,插進耳朵
的洞黏合。

用指腹輕推耳朵，使其貼合棕土。

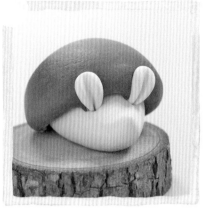

另一個耳朵也用一樣的方法黏貼裝上。

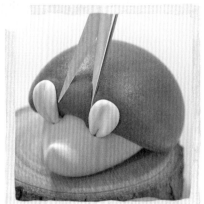

使用工藝剪刀，準備幫刺蝟剪出刺刺的毛囉~！

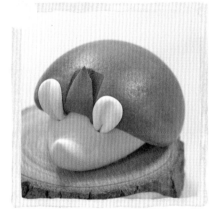

剪下後黏土會自然的翹起。

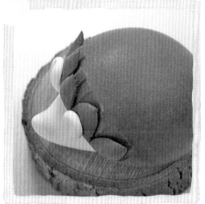

剪完第一排如圖。

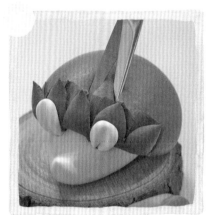

第二排入刀的位置跟第一排錯開。

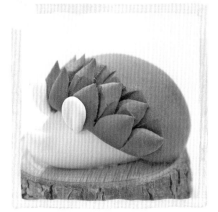

第二排完成如圖。

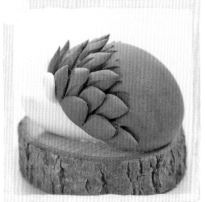

第三排完成如圖。

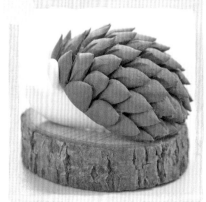

整體完成的側面圖。

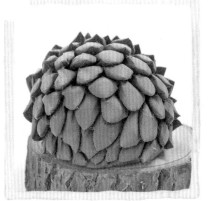

完成的背面圖。

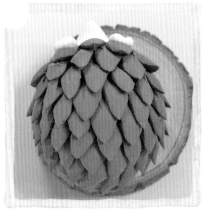

完成的上視圖。

取 E 份量的紅色土，準備製
作蘑菇頭。

用白棒輕壓並用掌腹調整，
做出小小的碗公。

完成的蘑菇頭如圖。

取 E 份量的白色土，指腹搓
成小錐柱，製作蘑菇梗。

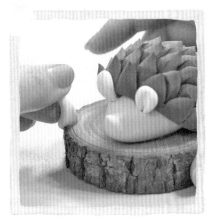

底部沾膠後黏在底座側緣，
側壓調整使其自然。

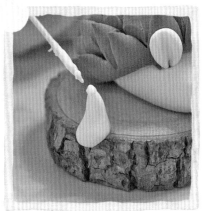

梗的上端也沾上白膠。

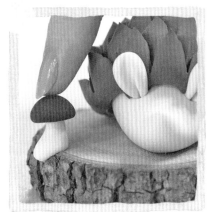

將剛剛做好的蘑菇頭壓上。

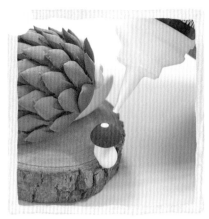

用白色凸凸筆幫蘑菇頭點上白色點點。

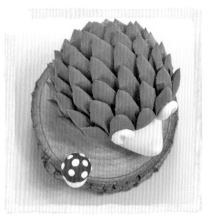

完成的蘑菇點點如圖。

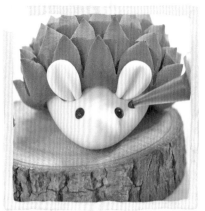

用黑色凸凸筆小心地幫刺蝟點上眼睛。

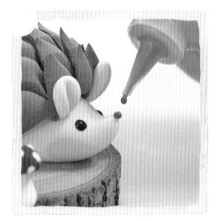

用咖啡色凸凸筆小心地點上鼻子。

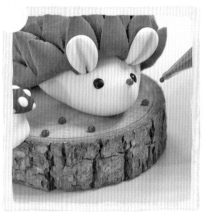

用紅色凸凸筆在底座點上裝飾。

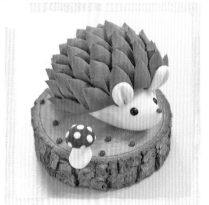

刺蝟整體完成囉! 接下來只剩下上粉彩了! 乾燥一日。

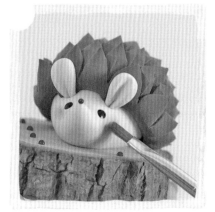

參照45頁刮下粉彩,筆刷沾附後幫刺蝟刷上腮紅。

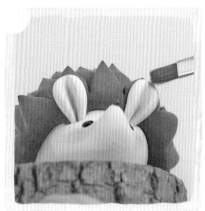

再幫耳朵也刷上粉彩。

完成!!

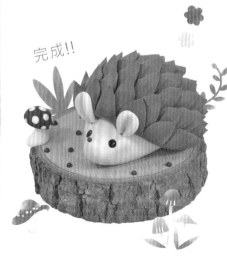

需要的工具與材料

- 白膠 　　　　· 壓板
- 牙籤 　　　　· 原木底座
- 白棒 　　　　· 柵欄配件
- 橘棒 　　　　· 凸凸筆(黑/白/咖啡/紅)
- 金屬棒(細)　· 粉紅色粉彩條
- 塑膠切刀　　· 美工刀
- 工藝剪刀　　· 筆刷

事前備土

- 橘色調色: I*6份量白色土+H份量黃色土+
　　　　　　E份量紅色土,即可混合成橘色。

- 棕調色: G分量白色土+F份量深咖啡色土+
　　　　　A份量紅色土,即可混合成棕色。

- 草地綠調色: I份量黃色土+D份量藍色土+I份量白色土,
　　　　　　　混合後加入G份量深綠色粗略調和,勿揉均勻。

- 另外準備F份量白色土。

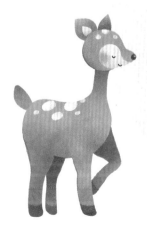

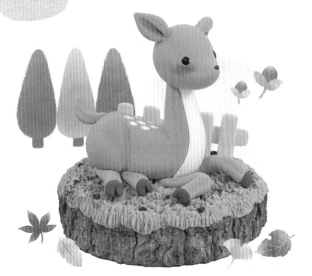

害羞小鹿

害羞的小鹿趴在草原上曬太陽，
微風徐徐吹來好愜意，
運用基本形加以變化，
組合成的精緻造型，
顏色簡單卻很美好！

取 G＋I 份量的橘土揉成水
滴狀。準備做鹿頭。

用指腹將水滴尖端往上翹，
做出小鹿的鼻子。

做出的鹿頭如圖。

取 I 份量的橘土 3 份，用掌
腹搓揉成長錐狀約7cm。

從尖端算起三公分處上折，
做出身體與脖子。

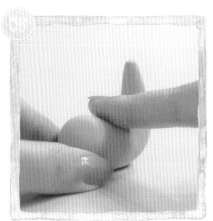

用指腹將身體中間下壓，使
身體底部比較貼實平面。

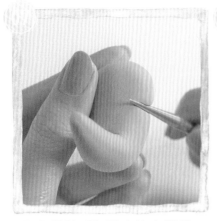

用金屬棒(細)壓出後大腿的造型。

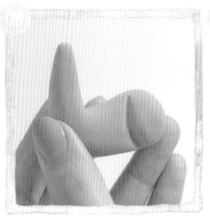

完成的後大腿造型如圖。

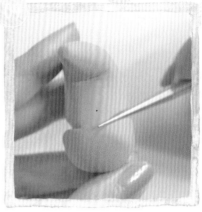

另一側也用金屬棒(細)壓出後大腿的造型。

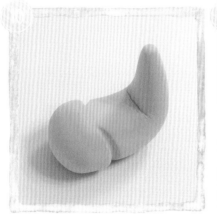

另一側完成如圖。

取 F 份量的白土，準備製作鹿身的白肚皮。

用壓板搓成細長的水滴狀，長度約 4.5cm。

在用壓板壓扁，做出鹿身的肚皮。

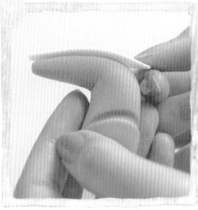

將肚皮黏貼在脖子前端。

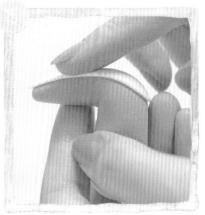

並用指腹壓白土周圍，使白土貼合鹿身脖子。

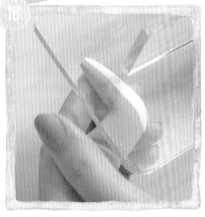

用壓板輕壓肚皮與鹿身的交界處，使接合處更流暢。

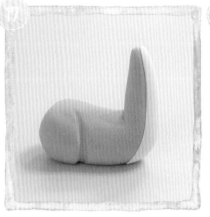

完成如圖。

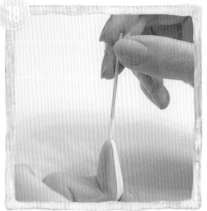

牙籤沾白膠後直直插入脖子內，做為鹿頭的支撐。

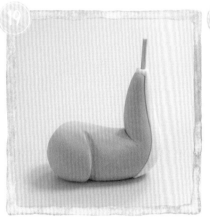

假如牙籤太長，修剪牙籤至長度適中，避免穿出頭部。

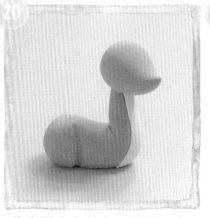

將鹿頭小心裝上，並微調角度使其更生動！

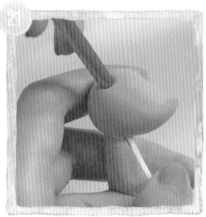

用橘棒在鹿頭上方側邊戳洞，做為耳朵的孔洞。

另一側也戳出孔洞，注意兩側的對稱性。

取 E 份量的橘土兩份，準備開始製作耳朵。

用指腹將土搓成水滴狀。

將土旋轉到另一面,再用指腹將水滴搓成菱形。

壓合黏土使其扁平。

扁平的菱形完成囉。

用金屬棒(細)輕壓菱形中央。

耳朵中央的凹槽成型了~!

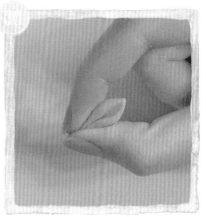

用指腹將耳朵下端壓合,使造型更加自然。

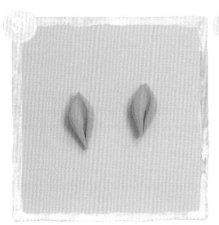

將另外一側的耳朵也製作出來。

耳朵底部沾膠,將耳朵黏進洞內,並調整角度。

取 G 份量的橘土兩份,準備分別製作前腳與後腳。

將其中一個 G份量土用壓板
搓成圓柱，長約5cm。

將圓柱對切。兩支腳橘土完
成，另個橘土也是同樣操作。

用指腹修整切面，消除切面
的痕跡。

取 B 份量棕土 4份，準備製
作鹿腳蹄。

將鹿腳的底部沾膠。

黏上棕土並輕壓。

稍微斜壓，做出蹄尖尖的造
型。

完成的腳如圖。另外三支腳
也是同樣操作。

用塑膠切刀壓出蹄的分線。

將其他三支腳也一併完成。

使用金屬切刀將一支腳從中間切下。製作比較短的後腳，

切下後如圖。

用指腹壓平後端。

壓平後如圖。

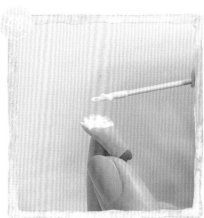

沾上白膠。

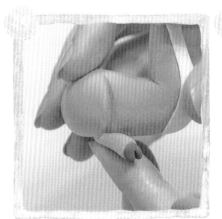

黏於身體的下端，後方需留另外一支後腳的空間。

另外一支後腳從尾端1/4處切除。

切下後如圖。

52 重複步驟46~47，然後沾上白膠。

53 將另一個後腳黏在身體下方最後端。

54 前腳則不用切除，直接用指腹壓平尾端如圖。

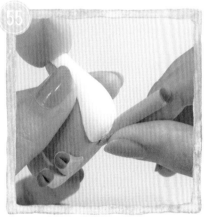

55 沾膠後黏在身體前端左側。

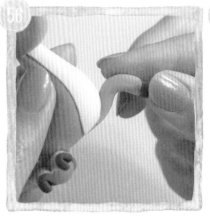

56 彎曲前腳，讓前腳有自然彎曲的動作。

57 剩餘一個前腳，先彎曲如圖。

58 重複步驟46~47，將前腳壓平如圖。

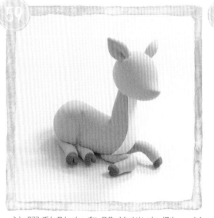

59 沾膠黏貼在身體前端右側，並輕輕下壓使其貼平桌面。

60 取 D 份量的橘土，準備製作尾巴。

仿照步驟 24~30 做出小尾巴，並在尾端輕輕壓合。

用指腹輕輕彎曲尾巴。

沾上白膠後，黏貼在身體尾端。

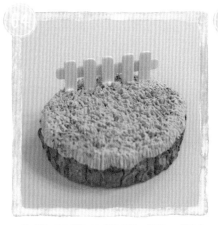
仿照 43頁 步驟67~78，製作出草皮底座。

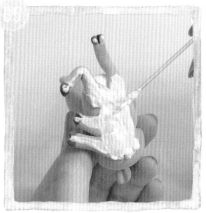
將身體的底部塗上白膠。

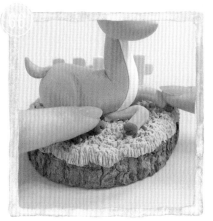
將鹿黏貼在草皮底座上，並輕壓前後腳，使其貼合。

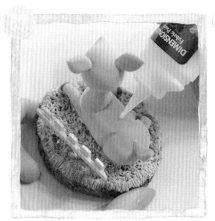
用白色凸凸筆幫鹿的背上點上花紋。

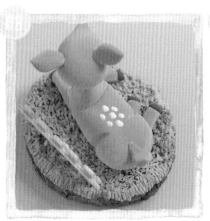
完成的花紋如圖。

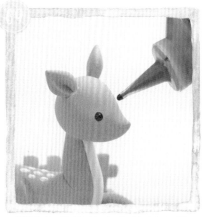
用黑色凸凸筆小心地幫鹿點上眼睛。

用咖啡色凸凸筆幫鹿點上鼻子。

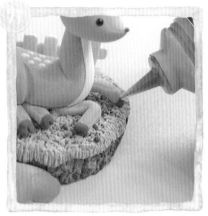

用紅色凸凸筆幫底座點上裝飾。擺放乾燥一日。

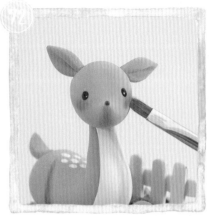

參照 45頁 步驟83~84，幫小鹿刷上腮紅粉彩。

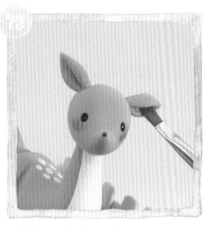

耳朵也要刷上粉彩。

完成!!

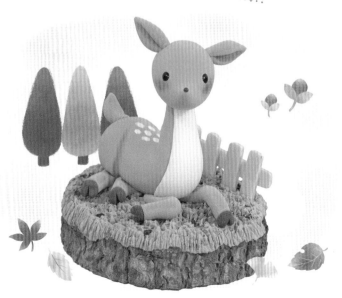

需要的工具與材料

- 白膠
- 牙籤
- 橋棒
- 金屬棒
- 白棒
- 七本針
- 工藝剪刀
- 壓板
- 原木底座

- 20mm愛心模具
- 鋁線(線徑15mm, 長10cm)
- 花藝膠帶(綠)
- 牙刷
- 凸凸筆(咖啡/白/藍/紅)
- 鑽孔機
- 粉紅色粉彩條
- 美工刀
- 筆刷
- 尖嘴鉗

事前備土

- 黃色調色:I*2份量黃色土+I份量白色土，即可混合成黃色。

- 棕色調色:F份量白色土+G份量深咖啡色土+B份量紅色土，
 即可混合成棕色。

- 亮綠色調色:I份量黃色土+D份量藍色土+H份量白色土，
 即可混合成棕色。

- 草地綠調色:I份量黃色土+D份量藍色土+I份量白色土，
 混合後加入G份量深綠色粗略調和，勿揉均勻。

- 另外準備H份量白色土、半顆米粒大的藍色土。

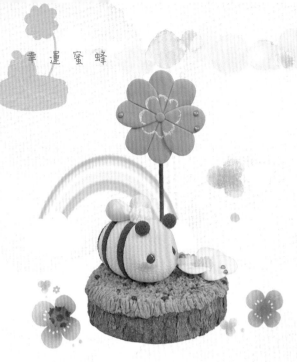

幸運蜜蜂

肥肥軟軟的小蜜蜂忙採蜜，
意外發現幸運草小驚喜，
即使沒有專業工具，
也能運用生活中隨處可見的東西，
來為作品增添一些巧思！

取 I 份量2份 + H份量 + G
份量的黃土混合。

掌腹搓揉至橢圓如圖。

利用牙刷反覆的輕壓就可以
得到毛絨質感。壓完整顆。

用指腹在橢圓一側輕壓，做
出蜜蜂臉的雛形。

完成品如圖。

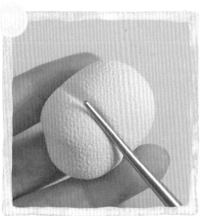

在身體從頭算約1/2處，用金
屬棒輕壓出整圈凹槽。

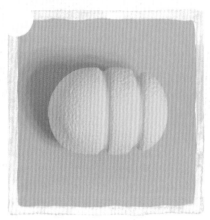

在從頭算起約2/3處再壓一圈凹槽如圖。

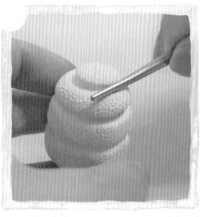

在尾端再小心的壓出一小圈凹槽如圖。

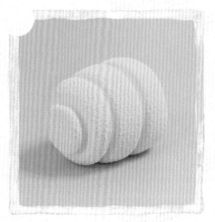

從尾部看去凹槽如圖。

取 E 份量棕色土，用壓板搓成細圓條狀約 8.5cm。

在凹槽內塗上白膠。

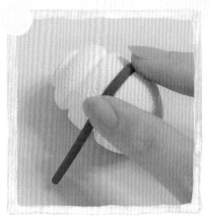

將棕色土黏貼進凹槽內，並從上往下包覆蜜蜂身體。

完成如圖。

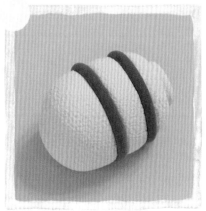

重複步驟10~12，將第二條蜜蜂花紋也黏進凹槽內。

重複步驟10~12，將尾端也填滿，多餘的土剪掉即可。

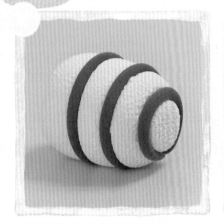

蜜蜂的棕色花紋完成如圖。

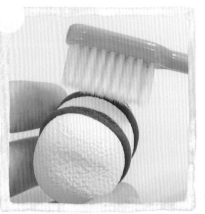

使用牙刷反覆輕壓，將花紋
也做出毛絨效果。

帶有棕色花紋的毛絨身體完
成了~!

用金屬棒的圓頭端，將身體
尾端壓一個深約3mm的洞。

壓出的洞如圖。

取 C 份量棕色土，用指腹搓
揉成水滴狀。

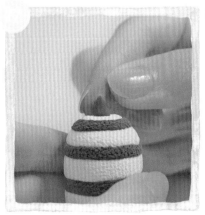

圓端沾白膠後，黏入蜜蜂身
體尾端的洞內。

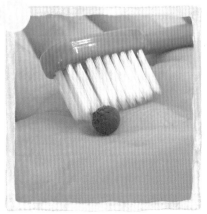

取 C 份量的棕色土，用牙刷
刷出毛絨質感。

再做一顆，蜜蜂的兩個天線
完成了~!

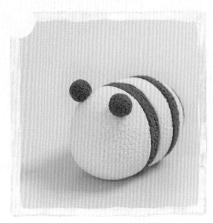

將兩個天線毛球沾白膠後，黏在蜜蜂的頭上。

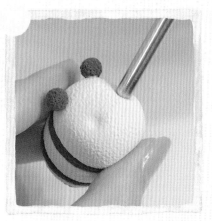

用金屬棒的圓頭端，壓出蜜蜂眼睛的眼窩。

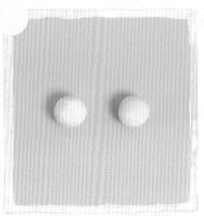

用 A 份量的白色土＋B份量的藍土，不均搓揉圓球2顆。

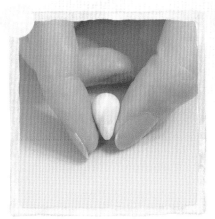

用指腹搓成水滴狀。

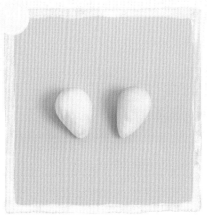

再做一顆，蜜蜂的翅膀完成了～!

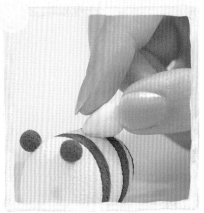

翅膀底部沾白膠黏在蜜蜂背上。

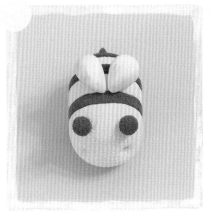

將另外一個翅膀也黏上去，注意要左右對稱唷～!

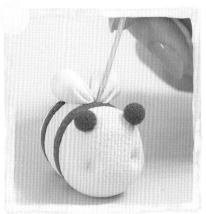

用牙籤輕壓翅膀的接合處，增加翅膀的紋路。

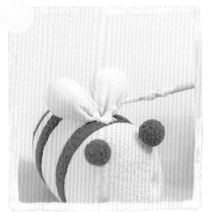

再將接合處沾上一點白膠。

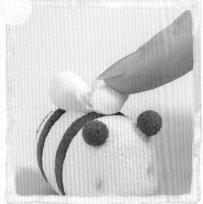

取 D 份量的白土搓圓，黏在
蜜蜂的背上。

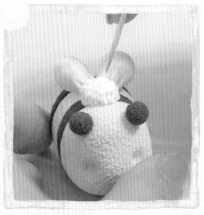

利用牙籤不斷的輕戳，可以
做出比較明顯的毛絨質感。

將準備好的亮綠色搓圓，用
壓板壓平至2mm厚。

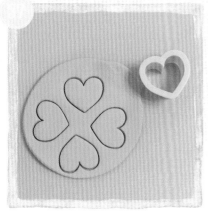

用愛心型的模，壓出四個愛
心形狀。

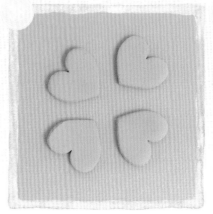

將愛心取出，並將剩餘的土
收好，等下還要使用。

用掌腹將愛心邊緣稍微壓
平，中間則不用壓平。

用金屬切刀輕輕地在愛心中
間壓一道痕跡。

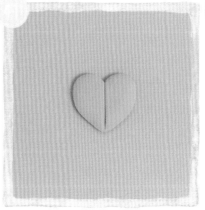

幸運草的一片葉子完成了~!

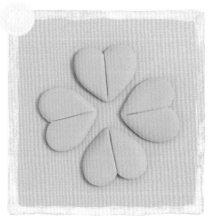

然後將其他三片葉子也完成
吧!

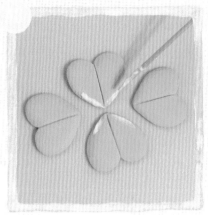

在兩片葉子邊緣沾上白膠。

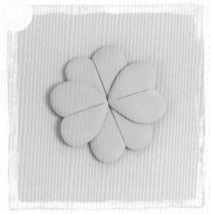

將另外兩片葉子黏上。並輕壓使其黏牢。

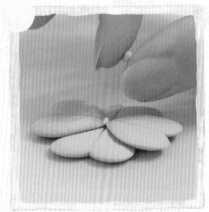

正中央點一點白膠，取米粒大小的亮綠色土搓圓黏上。

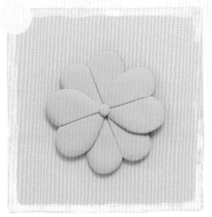

幸運草的葉子完成了~!

取1.5mm粗的鋁線長10cm，並取出花藝膠帶。

用花藝膠帶纏繞鋁線，尾端的部分剪掉收尾即可。

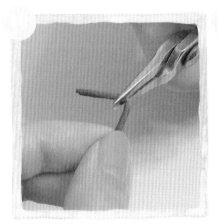

用尖嘴鉗將15mm處折成直角。

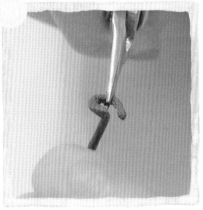

用尖嘴鉗，將鋁線繞成如圖的一個小圓盤。

取 E 份量的亮綠色土搓圓，再用壓板壓平至1mm。

幸運蜜蜂

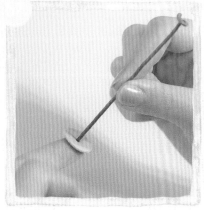

用鋁線的底尾端將壓平的土
穿透過去。

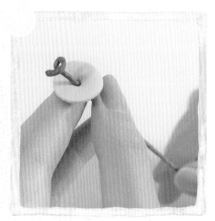

慢慢小心地把土往上推。

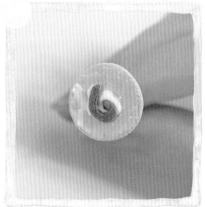

並沾附上白膠。

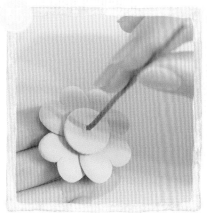

將白膠面黏貼在幸運草的背
面。

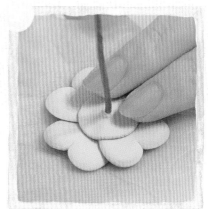

用指腹輕壓使其黏勞。

取出原木底座，使用2mm
的鑽頭在底座邊鑽穿孔。

完成如圖。

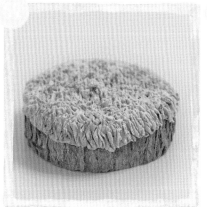

放照 43頁 步驟67~75，完
成草皮底座。

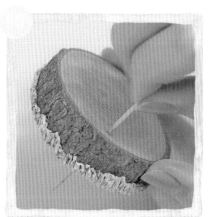

用牙籤從背面將洞穿透，把
擠進去的土推出來。

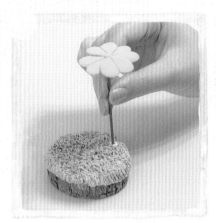

幸運草底補沾白膠後，插入底座的洞內。

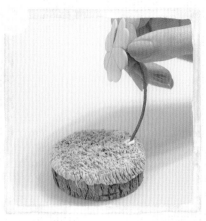

使用手或尖嘴鉗，將葉面彎曲朝前。

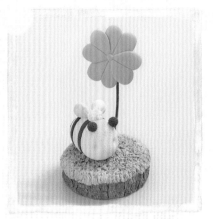

將蜜蜂底沾白膠黏在底座上如圖。要預留空間放小花。

準備製作花瓣，取 D 份量的白土 5 份。

參照步驟 21 搓成水滴狀後，再用指腹壓扁如圖。

用金屬棒將花瓣中間輕壓即可。

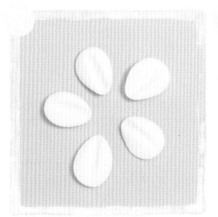

做出的花瓣如圖，並將其他4 片花瓣做出。

在花瓣的單側沾上白膠，並一片一片的貼上花瓣。

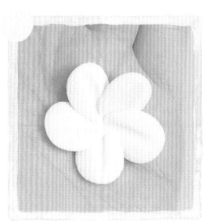

調整角度後，花朵的形狀已經完成了。

將花朵背面沾白膠後,黏貼
在蜜蜂的左前方。

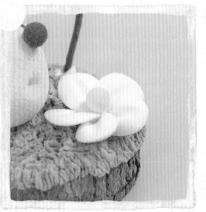

取 C 份量的黃土搓圓,並沾
白膠黏在花朵的正中央。

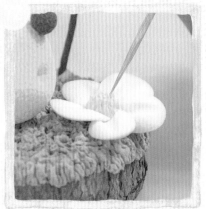

用牙籤多次戳下,可做出花
芯的毛茸感。

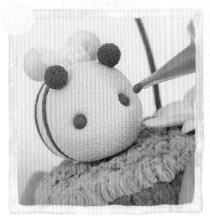

用咖啡色凸凸筆小心地點上
眼睛。

用牙籤沾取白壓克力顏料,
慢慢的補上幸運草花紋。

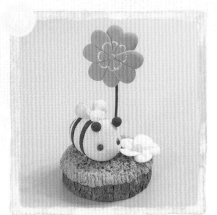

完成如圖。

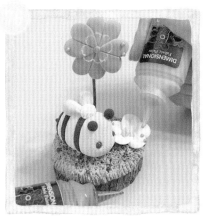

用藍色凸凸筆點上水珠,用
紅色凸凸筆點上裝飾。
完成後乾燥一日。

參照 45頁 步驟 83~84,幫
蜜蜂刷上腮紅粉彩。

完成!!

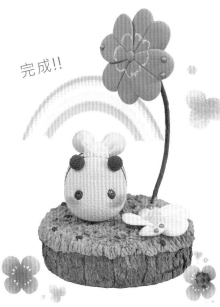

需要的工具與材料

- 白膠
- 牙籤
- 橘棒
- 金屬棒
- 金屬棒(細)
- 塑膠切刀
- 金屬切刀
- 工藝剪刀
- 壓版
- 原木底座
- 凸凸筆(黑/紅)
- 粉紅色粉彩條
- 美工刀
- 筆刷

事前備土

- 兔子本體約準備直徑3.5cm白色圓球。

- 暖灰色調色: I*2分量白色土+A份量黑色土+
 A份量深咖啡色土，即可混合成暖灰色。

- 橘色調色: F份量黃色土+B份量紅色土+F份量白色土，
 即可混合成橘色。

- 綠葉色調色: (E份量黃色土+半顆米粒大小的藍色土)混合+
 B份量深綠色土，不用揉勻即成綠葉色。

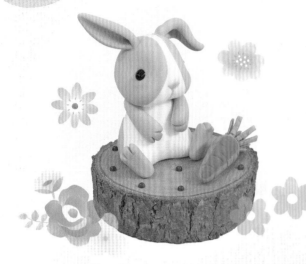

無辜可愛的兔寶寶，
肉肉臉頰讓人想捏一下，
這次運用手捏技巧，
將兔子頭形製作出來，
試著製作看看吧！

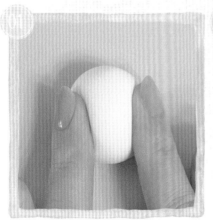

取 I 份量 2 份的白土搓圓後
，兩側輕壓做出臉型。

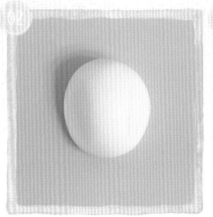

並壓在桌子上，使其底部平
坦。

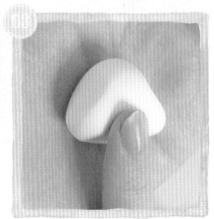

用指尖壓臉部下緣，做出嘴
巴的凹陷感。

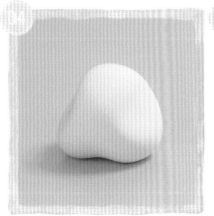

完成品如圖。

取 E 份量 2 份灰土各自搓圓
，準備製作頭部花色。

利用壓板，將兩的圓各自壓
到扁平1mm以下。

將扁平的灰土小心地貼放在臉的其中一側。

用指腹慢慢地壓合灰土的邊緣，使其平整。

單邊的完成如圖。

臉的另一側也貼上壓合，兩側的對稱性要十分注意。

土的接合處還是會有高低差，用壓板輕壓接合處。

完成如圖，高低差就比較改善了~!

用金屬棒的圓頭端輕壓出眼睛的凹槽。

另一側也壓出眼睛的凹槽。

使用塑膠切刀壓出兔子臉的嘴巴與鼻子。

完成如圖。

取 I 份量 2 份的白土揉合搓圓，準備製作身體。

用掌腹搓成大圓錐型。

將粗端朝下地往下壓，側邊用指腹壓出腳的雛形。

完成如圖，右端是兔子腳的雛形。

用指腹將雛形的中央下壓，分化出兩支腳。

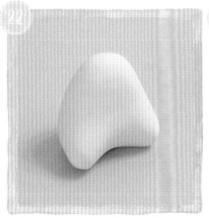

完成如圖，身體整體的形狀完成了~!

取 C 份量及 D 份量的灰土各自搓圓，準備做背上花色。

使用壓板壓扁至厚度小於 1 mm。

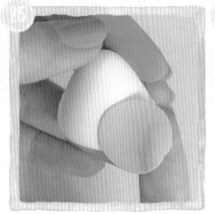

將比較大塊的花色貼於身體背部右下側。

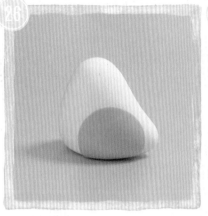

指腹壓平邊緣使土貼合，完成如圖。

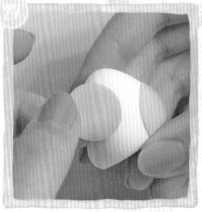

將比較小塊的花色貼於身體背部左下側。

指腹輕壓貼合後，用壓板輕壓接合處。

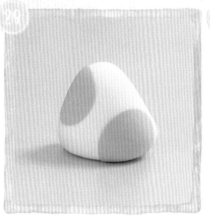

身體的花色完成如圖。

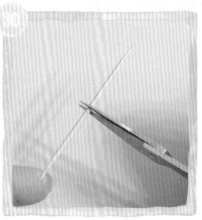

將牙籤從中剪斷截取一半。

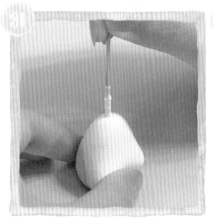

沾白膠後插入身體內。做為頭部的固定支撐。

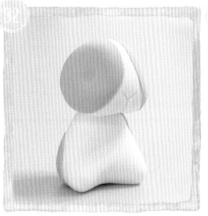

將兔子頭裝上，微調頭的角度使其看起來更自然。

取 F 份量的灰色土 2 份各自搓圓，準備製作腳。

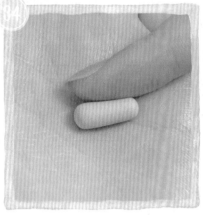

用指腹搓揉至長條狀。

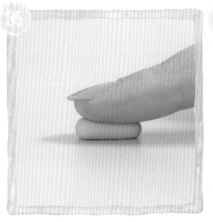

指腹輕壓,使微微扁平。

用塑膠切刀壓出腳趾的分隔線。

再做出另外一支腳。

將身體下端的腳接合處,沾上白膠。

將做好的腳黏上,並輕壓使其牢固。

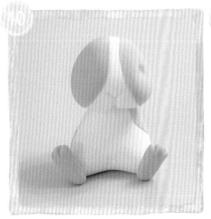

微調腳掌的角度使其自然,完成如圖。

取 F 份量的灰色土 2 份各自搓圓,準備製作手。

指腹搓成長水滴形後,再輕輕的壓平。

用塑膠切刀在較粗的一端壓
出手指的分隔。

將另一支手也完成如圖。

將手的後半沾白膠。

黏貼在兔子的身上，從後肩
處開始黏貼。

指腹彎曲手使其前彎。

再將後方接合處邊緣壓平，
使其曲線更自然。

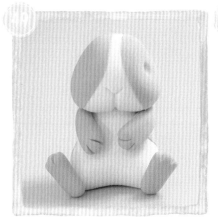

將另外一支手也黏上，完成
如圖。

取 F 份量的灰色十 2份各自
搓圓，準備製作兔耳。

指腹搓成長條形後，再輕輕
的壓平。尾端要稍尖一點。

完成的耳朵雛形如圖。

使用金屬棒從耳朵的中央壓下。

完成如圖。

用指腹將耳朵下端壓合。做出自然的耳朵造型。

將另一側的耳朵也做出。

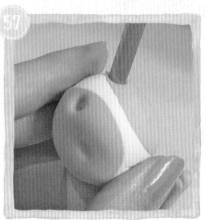

用橘棒在兔子的頭上戳出兩個耳朵用的孔洞。

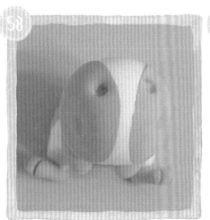

完成如圖。注意對稱性唷~!

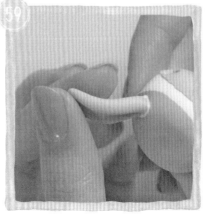

耳朵底部沾白膠後插入黏合,再用指腹調整耳朵翹曲。

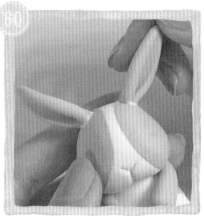

另外一側的耳朵也黏上。

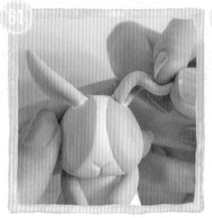
將單側的耳朵從中間下彎，
再將前端上翹。

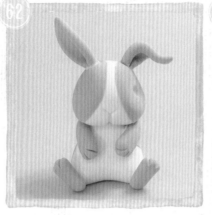
俏皮的兔子越來越像囉。

取 D 份量的灰色土搓圓，準
備製作尾巴。

用指腹搓揉至米粒狀。

參照步驟53~55，做出底端
壓合的小尾巴。

用指腹將尾巴微微的上翹。

尾巴背部沾白膠後，黏貼在
身體背部下端。

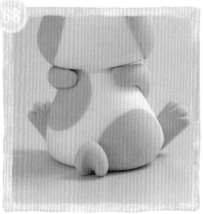
完成的尾巴如圖。

將兔子的底部沾上白膠。

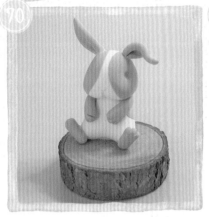

將兔子黏在原木底座上，兔子的左手邊要預留空間。

將準備好的橘色土搓揉圓球，準備製作紅蘿蔔。

用掌腹搓揉至長水滴狀。

用金屬棒的圓頭，壓入紅蘿蔔的粗端做出深4mm孔洞。

用塑膠切刀輕壓紅蘿蔔的紋路。不規則多段即可。

完成的紅蘿蔔紋路如圖。

取準備好的綠葉色土，搓揉成圓準備做蘿蔔的綠葉。

用壓板前後移動，將土滾壓成長條狀。

用壓板壓平，至厚度約1mm，寬度約13mm。

用工藝剪刀，間隔約1.5mm剪出葉子。

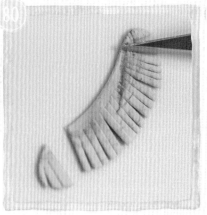

用金屬切刀將前後端寬度不均的部分切除。

完成如圖。

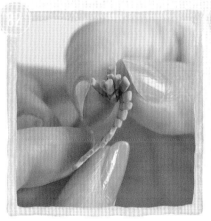

小心的捲起綠葉。

蘿蔔的綠葉完成了~!

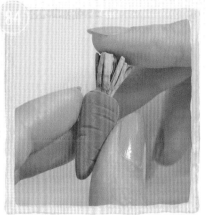

將綠葉的底部沾上白膠，黏貼在紅蘿蔔的孔內。

用指腹輕輕的把每片葉子均勻的散開，使其自然。

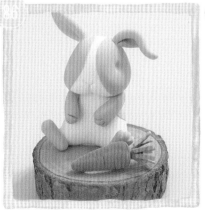

在蘿蔔的側邊沾白膠後，黏在底座的預留空間，如圖。

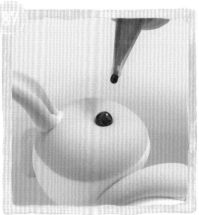

用黑色凸凸筆幫兔子點上眼睛。要很小心唷~!

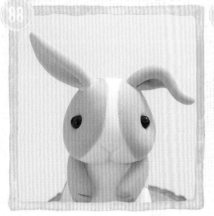

另一側也點上眼睛。

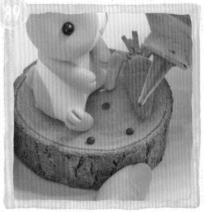

用紅色凸凸筆點上裝飾。

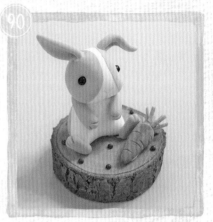

完成如圖。放置乾燥半天至
一天。

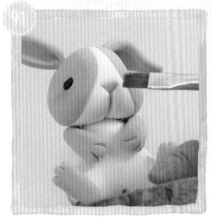

參照 45頁步驟83~84，並
將臉頰/鼻/嘴上粉彩。

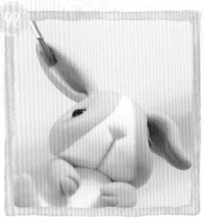

耳朵內側也要刷上粉彩。

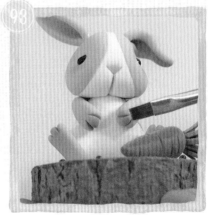

手腳掌的邊緣也刷上粉彩。

完成!!

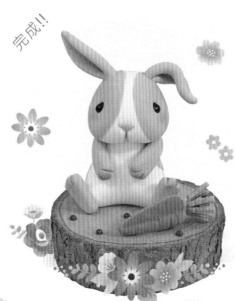

需要的工具與材料

- 白膠
- 牙籤
- 15mm愛心模具
- 金屬棒(細)
- 金屬棒
- 丸棒
- 壓板
- 工藝剪刀
- 竹筷子

- 1.5mm鋁線
- 平口剪鉗
- 花藝膠帶(白)
- 鑽孔機
- 原木底座
- 凸凸筆(黑/白)
- 粉紅色粉彩條
- 筆刷
- 美工刀

事前備土

- 青藍色調色:I*3分量白色土＋E份量藍色土，即可混合成青藍色。

- 淺藍色調色:H分量白色土＋D份量青藍色土，即可混合成淺藍色。

- 超淺藍色調色:E分量白色土＋C份量淺藍色土，即可混合成淡藍色。

- 米黃色調色:I＋H份量白色土＋C份量黃色土＋半顆米粒大小的紅色土，
 即可混合成橘色。

- 六色彩蛋調色:一顆蛋以G分量白色土為基準，分別加入半顆米粒大小
 的六色土，調和成六種不同的淡色黏土。

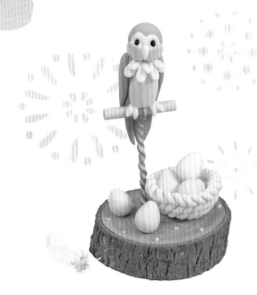

象徵幸福的青鳥，
佇立在專屬站台上，
帶著繽紛彩蛋報到！
練習調色的訣竅，
也動手玩看看有趣的媒材吧！

取 H 份量青藍色土搓揉成圓
，此為鳥頭的雛形。

取 F 份量的淺藍色土搓圓後，
用壓板壓至扁平。

用15mm愛心模具壓一個愛
心，並取下愛心。

將愛心貼在鳥頭的圓形上，
並用指腹壓合邊緣。

用壓板將接合處輕輕壓過，
消除接合處的高低差。

取 D 份量的淺藍色土，搓圓
後壓扁至約 2.5 mm厚。

再做出一個一樣的小圓餅，
小鳥的兩個臉頰完成了~!

將兩個圓餅背面沾上白膠，
黏在小鳥的臉下左右如圖。

用金屬棒的圓頭在臉頰與上
臉的交接處壓出眼窩。

取 I 份量的青藍色土搓圓後
用掌腹搓至長水滴型。

用指腹在從尖頭算起近1/2
處壓平，做出身體及鳥尾。

取 F 份量淺藍色土，搓圓後
用掌腹搓成長水滴狀。

用壓板壓至厚度約1.5mm，
做出水滴形狀的肚皮。

將肚皮尖頭朝上貼在身體的
中上段。

用指腹將肚皮的邊緣壓合，
使其貼合。

用壓板將接合處輕壓，使接
合處的高低差可以消除。

用工藝剪刀將鳥尾切兩刀成
三等份。

完成的鳥尾如圖。

取 G 份量的青藍色土，搓圓
後掌腹搓揉至長水滴狀。

用壓板壓下，水滴圓頭端約
厚 3 mm，尖頭端厚 1 mm。

再將尖頭端用掌腹稍微壓合
，使邊緣比較尖銳些。

完成的單邊翅膀雛形如圖。

用工藝剪刀在水滴的一側剪
兩刀，做出翅膀的羽毛。

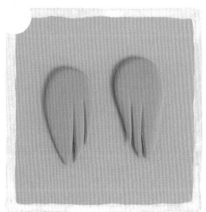

兩刀都要偏向同一側會比較
自然，再做出一個翅膀。

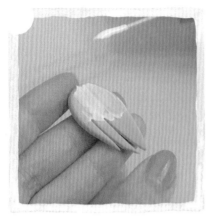

在翅膀的一面上側塗白膠。

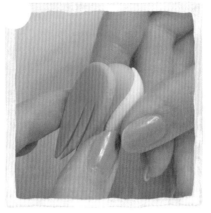

將翅膀黏在身體的側邊，翅膀有切線的那一端朝前。

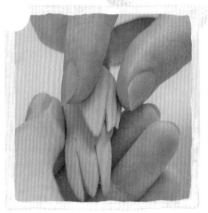

用指腹壓合翅膀的前後，使其比較貼合身體。

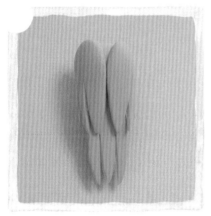

將另一端的翅膀也黏在身體上，完成如圖。

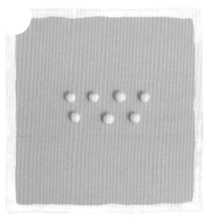

取 B 份量的超淺藍色 7 份，準備製作胸毛。

用指腹將其中一個小圓搓成水滴狀。

用指腹輕輕地壓扁。

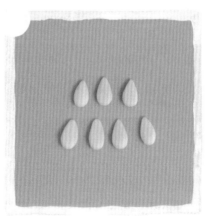

再將其他 6 個小水滴也做出來吧~!

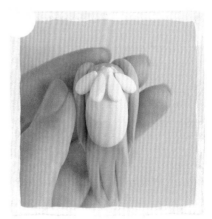

將身體的胸口部分沾上白膠，然後貼上 4 個小水滴。

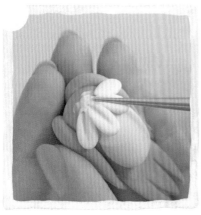

用金屬棒(細)將水滴的中間壓出一條凹槽。

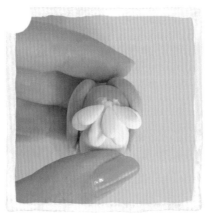

完成後，再沾上白膠一次，然後貼上剩餘 3 個水滴。

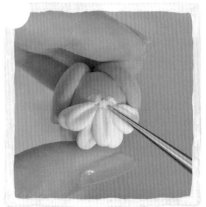

用金屬棒(細)將水滴的中間壓出一條凹槽。

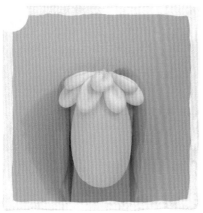

完成如圖。小鳥的胸毛完成了~!

取一牙籤並將一半剪斷。

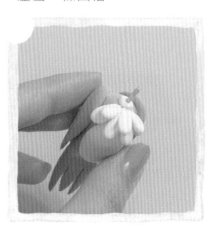

一半的牙籤沾白膠後，小心插進身體的上半部。

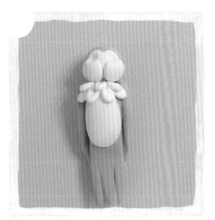

將鳥頭裝上如圖。

取 A 份量黃色土搓成水滴狀如圖，做鳥的小嘴巴。

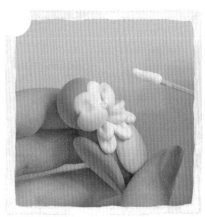

在兩個臉頰中間沾一點點白膠。

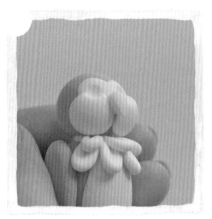

將鳥嘴黏上如圖。

取 B 份量的黃色土，搓成帶有一點錐度的圓柱如圖。

用指腹輕輕的壓扁。準備做小鳥的腳掌。

用工藝剪刀在比較寬的那一端剪下，分出腳爪。

用指腹微調，將兩個腳爪自然地分開一個角度。

再做出另外一個腳掌。

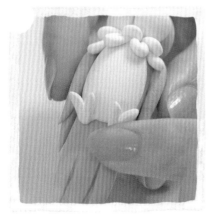

腳掌根部沾一點點白膠後，黏在身體下半的凹陷處。

用平口剪鉗將竹筷子剪下一段約 3.5 cm。做為站台。

取 1.5 mm粗鋁線 30公分長，並準備白色花藝膠帶。

用花藝膠帶45度角的纏繞鋁
線,膠帶收尾剪掉即可。

完成如圖。

將鋁線對折,折角處留一些
空間放上竹筷。

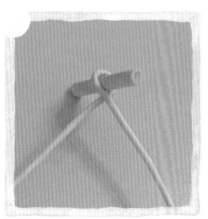

鋁線交叉將竹筷包覆。

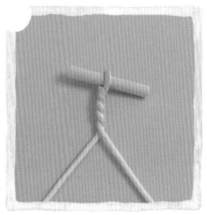

旋轉兩根鋁線,包覆成螺旋
紋狀。

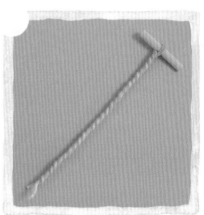

完成如圖。(此時竹筷未完全
固定,會滑動是正常現象。)

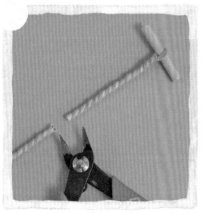

從竹筷端計算長度 7cm 處,
用平口剪鉗將其剪斷。

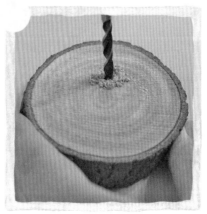

取原木底座,用 3.5mm 的
鑽頭在稍偏心處鑽穿孔。

完成如圖。

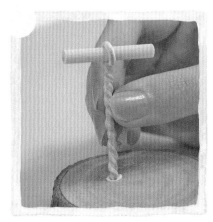

將站台底部沾白膠後，黏在鑽穿的孔內固定。

將小鳥的底部沾上白膠。

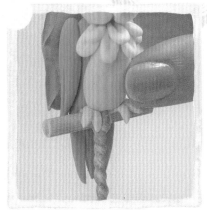

由上往下壓的黏在站台上，可稍微用力讓底部服貼。

取 H 份量的米黃色土 2 份，並各自搓長至 30cm。

兩條線並排，輕輕的旋轉使兩條線混合成螺旋型。

完成如圖，此步驟需要耐心慢慢地完成唷~!

將螺旋線再慢慢的繞成一個圓型盤。

收尾的部分剪一個比較斜的切口。

然後再沾上白膠黏合收尾即可。

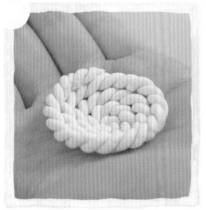

完成如圖。

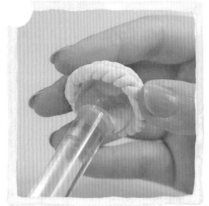

用丸棒將圓盤輕輕地壓成一
碗公~蛋窩的雛形出現了~!

取 H 分量米黃色土，搓長至
25 cm。並對折。

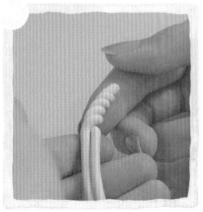

從對折處慢慢地旋轉，直到
整條都旋成螺旋。

將碗公的頂部沾上白膠。

將另外製作的螺旋黏上，注
意螺旋的方向要不同。

完成如圖。因螺旋的方向不
同，更添增一份美感。

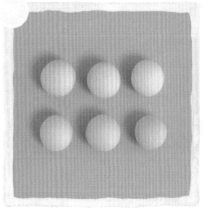

取出預備的六色彩蛋調色土
的黏土。

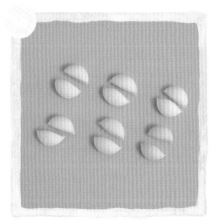

將其全部對切。

任選不同色的兩塊土搓揉，
切記不要揉勻，搓成蛋型。

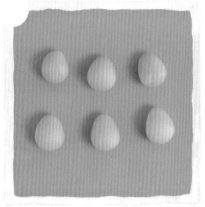

完成如圖。

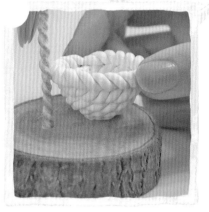

將蛋窩底部沾上白膠，黏貼
在底座的預留空位上。

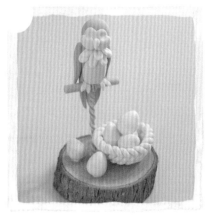

將每個蛋底部沾上白膠後，
黏貼在蛋窩及地上如圖。

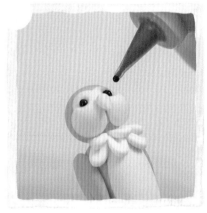

用黑色凸凸筆小心地點上眼
睛。

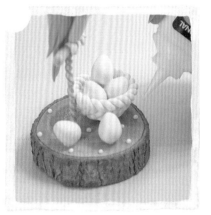

用白色的凸凸筆點上裝飾。
並乾燥一日。

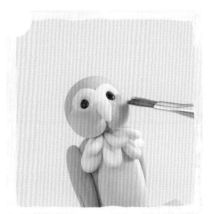

參照 45 頁步驟 83~84，並
將臉頰上粉彩。

完成!!

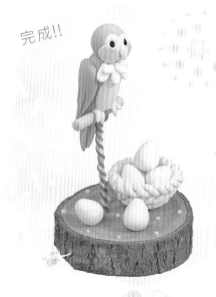

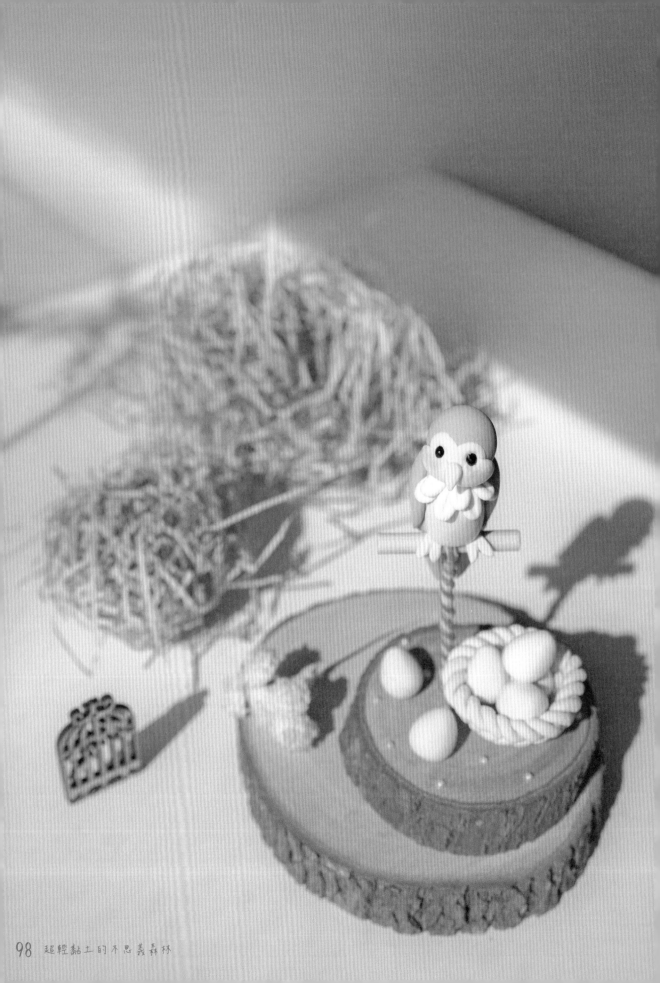

需要的工具與材料

貪吃松鼠

- 白膠
- 牙籤
- 橘棒
- 金屬棒
- 金屬棒(細)
- 塑膠切刀
- 牙刷

- 工藝剪刀
- 壓版
- 原木底座
- 凸凸筆(黑/咖啡/紅)
- 粉紅色粉彩條
- 筆刷
- 美工刀

事前備土

- 橘色調色: I份量黃色土+F份量紅色土+I*6份量白色土,
 即可混合成橘色。

- 淺橘色調色: F份量橘色土+I*2份量白色土,
 即可混合成淺橘色。

- 暖灰色調色: I*2分量白色土+A份量黑色土+
 A份量深咖啡色土,即可混合成暖灰色。

- 橡實棕調色: H份量白色土+G份量深咖啡色土+
 B份量紅色土,即可混合成橡實棕。

- 另外準備 I 份量深咖啡色土。

 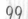

森林裡貪吃的小松鼠，
捲起柔軟大尾巴，
緊緊抱著剛發現的橡實！
綜合許多不同的技巧，
做完也能收穫滿載！

取 H 份量的橘色土，搓圓後
用掌搓成水滴狀。

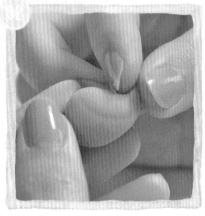

用指腹將水滴尖端上翹，做
出松鼠的鼻子。

完成如圖。

取 I 份量的橘色土，搓成稍
長的水滴狀。

完成如圖，此為身體的雛形。

尖端朝上，將整個身體下壓
，側邊用指腹壓出臀部。

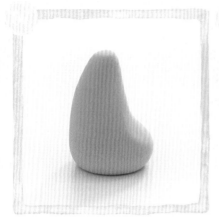

完成如圖。

取金屬棒(細)輕壓身體底部側邊，壓出後腿的分線。

完成的後腿分線如圖。

注意對稱性，小心地壓出另一腿的分線。

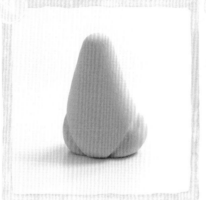

兩個腿的分線如圖。

取 E 份量的白色土搓圓，準備製作肚皮。

用壓板將土搓成細長的水滴狀如圖。

將壓板下壓約至 1mm 厚。

將肚皮浮貼在身體前端。

用指腹將周圍輕壓服貼。

用壓板將接合處輕壓，消除接合處的高低差。

完成如圖。

取一根牙籤，從中剪斷取下一半的牙籤。

牙籤沾白膠後，垂直插進身體當做頭部支撐。

將頭裝上，將頭擺放45度。

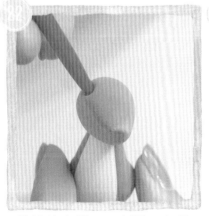

用橘棒在頭頂一側戳一個孔，做為耳朵孔。

另一側也戳出耳朵孔，注意兩側要對稱。

取 D 份量的橘土兩份各自搓圓。準備製作腳。

用指腹將土搓成微錐度的圓柱狀如圖。

用指腹輕壓扁較細端。

用塑膠切刀壓出 3 道痕跡。做出 4 根腳趾頭。

再將另一個腳掌也完成~!

腳掌後端沾上白膠後，黏在身體的底部。

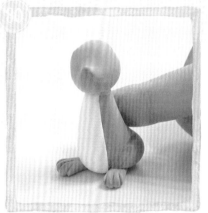

將另外一個腳掌也黏上後，指腹從後側向前向下壓。

取 C 份量的橘色土 2 份搓圓，準備製作耳朵。

用指腹將土搓成水滴狀。

用指腹將水滴微微壓扁。

用金屬棒(細)從水滴的中間
下壓。

做出凹槽痕跡如圖。

用指腹壓合較細的一端，做
出耳朵自然的曲線。

重複步驟 32~36，做出另外
一個耳朵。

將耳朵底部沾白膠，黏進頭
的洞內，並調整角度。

取 I 份量的淺橘色土搓圓，
準備做尾巴內層。

用壓板將土搓成細長的錐狀
，長度約 7.5cm。

用壓板將錐狀土往下壓至
4mm厚。

取 I 份量的橘色土 3 份揉合
搓圓，準備做尾巴外層。

仿照步驟40~41，將土壓成
9 cm 長，7~8mm厚如圖。

將尾巴內層與外層疊放如圖
所示。

從粗的那一端，用指腹將外
層慢慢的包覆內層。

用掌腹慢慢的捲取外層。

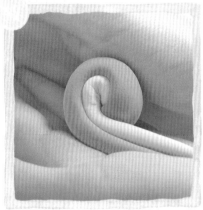

捲曲一圈後如圖。

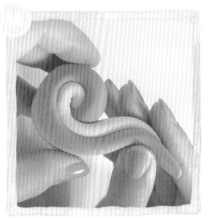

捲曲一圈半後，留一段比較
細的土做收尾。

用工藝剪刀將多出來的橘土
修剪掉。

修剪完成如圖。

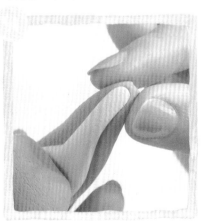

用指腹調整外層的粗細使其
自然。

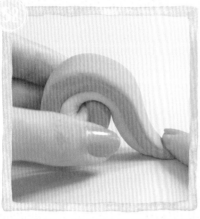

將收尾的尾端用指腹下壓如圖。

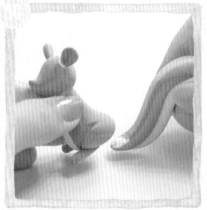

尾端沾白膠後，黏在身體下方。

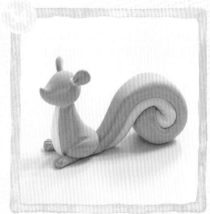

完成如圖。

將尾巴與頭部的接點沾上白膠。

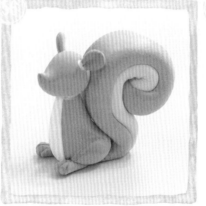

將尾巴黏在頭部後方，即可固定尾巴。

取 G 份量橡實棕色土搓圓後，用掌腹搓成大水滴。

完成如圖。此為橡實的果實本體。

取 F 份量的深咖啡色土搓圓，並用丸棒壓成小蓋子。

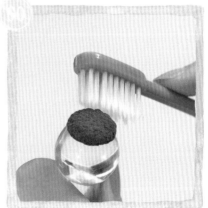

用牙刷多次下壓，做出橡實蓋子的質感。

完成的橡實蓋子如圖。

取下蓋子後，內部沾上白膠，並跟橡實本體黏合。

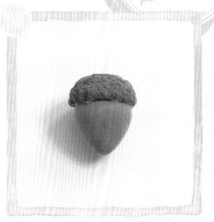

完成如圖。

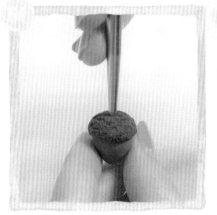

用金屬棒(細)在橡實的頂端戳一個細孔。

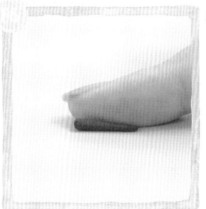

取 A 份量的深咖啡色土搓細如圖，做橡實的梗。

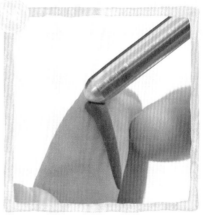

用金屬棒的圓頭端，輕輕地壓出梗的頭。

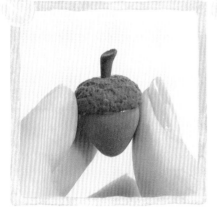

將梗底部沾一點白膠後插入橡實頂的洞內。

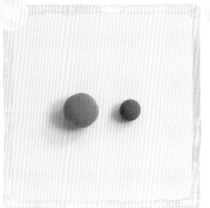

取 F 份量的橡實棕及 C 份量的深咖啡色兩土搓合。

將混合的土用掌腹搓成橢圓形如圖，此為松果本體。

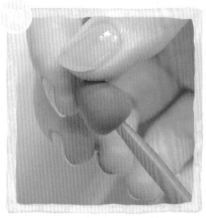

將松果本體插在橘棒的尖端
如圖。

用工藝剪刀從松果本體的粗
端剪下第一刀。

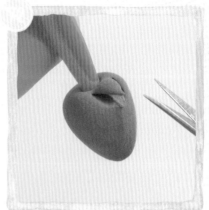

完成如圖。

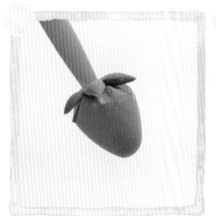

平均小心地把第一層剪完。

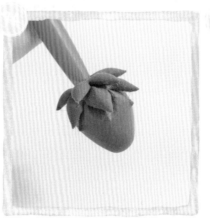

第二層剪完如圖。

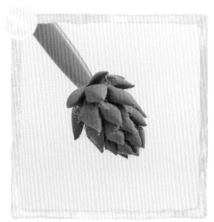

全部完成如圖。

取 A 份量的深咖啡色土。準
備做松果的梗。

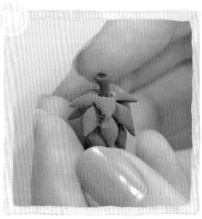

仿照步驟 65~67，將梗黏入
松果的洞內。

取 D 份量的橘色土 2份搓圓
，準備製作手。

用指腹將土搓成長條型後輕
輕壓扁。

用塑膠切刀劃出 4 個手指。

將另外一支手也製作出來，

將橡實沾白膠，黏在松鼠的
肚皮上。

將手的前端後端沾上白膠。

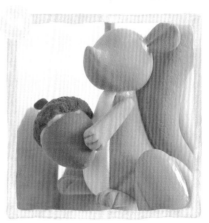

將手黏在橡實及身體側邊。

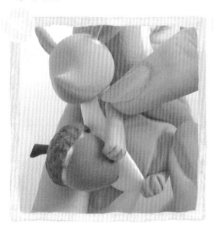

與身體接合處用指腹輕壓，
消除太明顯的高低差。

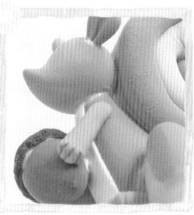

完成的手如圖。

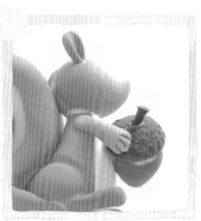

將另外一支手也黏在身體的
另一側。

仿照 43 頁步驟 67~75 做出草皮底座。

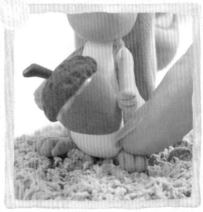

將松鼠底部沾白膠黏在底座上,並輕壓腳掌使其黏牢。

松果一側沾白膠,黏在松鼠的側邊。

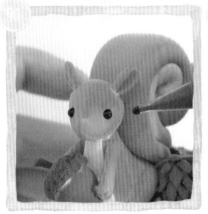

用黑色凸凸筆小心地點上眼睛。

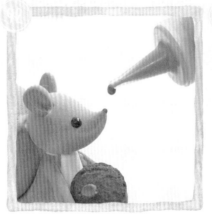

用咖啡色凸凸筆小心地點上鼻子。

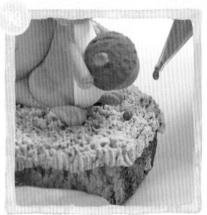

用紅色凸凸筆點上裝飾。並擺放乾燥一日。

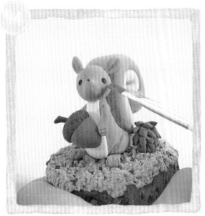

仿照 45 頁步驟 83~84,幫松鼠臉頰上粉彩。

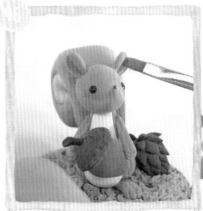

耳朵內也要刷上粉彩。

完成!!

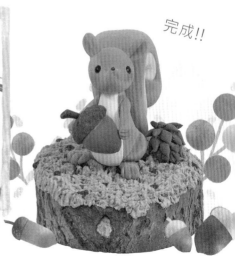

需要的工具與材料

- 白膠
- 牙籤
- 橘棒
- 金屬棒(細)
- 金屬切刀
- 塑膠切刀
- 工藝剪刀

- 壓版
- 星星模具(10、20MM)
- 原木底座
- 凸凸筆(白/黃)
- 粉紅色粉彩條
- 筆刷
- 美工刀

事前備土

• 夢貘本體約準備直徑3.5CM黑色圓球。

• 亮黃調色:I*2份量黃色土+ I*2份量白色土，
　　　　即可混合成星月的亮黃色。

• 草地綠調色: I份量黃色土+D份量藍色土+I份量白色土，
　　　　混合後加入G份量深綠色粗略調和，勿揉均勻。

• 另外準備I份量白色土。

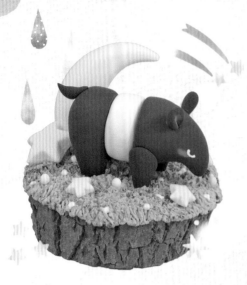

吃掉惡夢的食夢貘，
伴隨一彎明亮新月，
默默在夜晚守護著。
加上一點奇幻風格，
製作擁有浪漫構圖的作品吧！

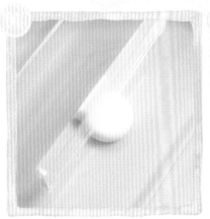

取 I 份量白色土搓圓後，用
壓板壓平至 1cm 厚。

輕輕滾動圓餅，讓圓筒的邊
變的比較平整。

完成如圖。圓滾滾的腰完成
了~!

取 I + H 份量的黑色土，搓
成水滴狀，細端不用太尖。

粗端壓在桌面上並下壓，使
下端變比較平整。

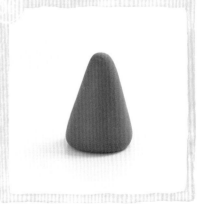

夢貘頭的雛形完成囉~!

將尖端彎曲，做出夢貘的鼻子。

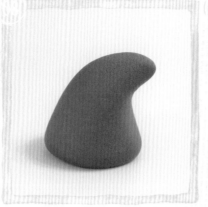

完成如圖。

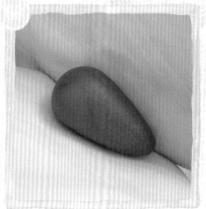

取 I ＋ H 份量的黑色土，用掌腹搓成水滴狀。

平放桌面然後用掌腹下壓。

細端處用指腹下壓，壓出夢貘的屁股與腿。

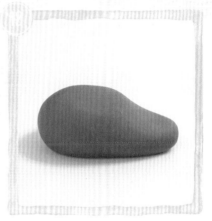

完成如圖。

用工藝剪刀朝細端中央剪下，將兩條後腳分出。

完成如圖。

用指腹調整搓揉後腳切邊，使其圓潤。

兩條後腳都修整後如圖。

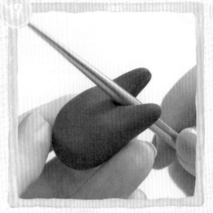

用金屬棒(細)將兩腳中央輕壓，使中間曲線圓潤。

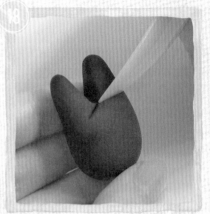

用塑膠切刀將屁股肉的切線切出。

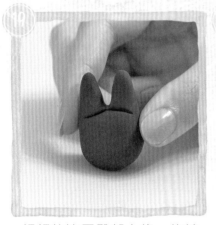

輕輕的滾壓臀部上緣，使其曲線圓潤。

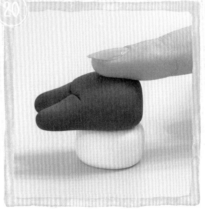

將腰中間沾上白膠後，將臀部黏上。

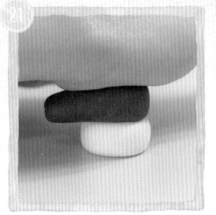

用掌腹輕輕下壓，使兩塊土可以比較緊密的接合。

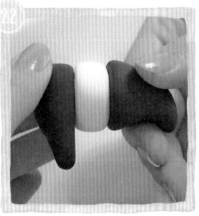

將頭部沾上白膠後，黏在腰上並輕輕壓合如圖。

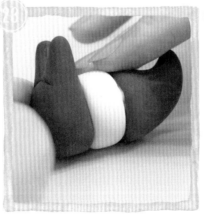

另用桌面滾動整個夢貘的身體，讓三塊土的圓一樣大。

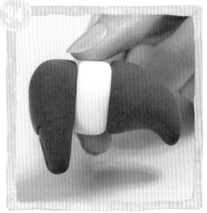

完成如圖。

取 F 份量的黑色土 2 份各自搓圓，準備製作前腳。

用指腹將圓搓成水滴狀如圖，尖端不用太尖。

將粗端斜45度的下壓在桌上，並用指腹修飾外型如圖。

將另外一支腳也製作出來。

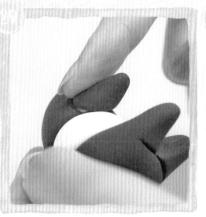

將腳的沾白膠黏在身體的前側，並用指腹壓合接合處。

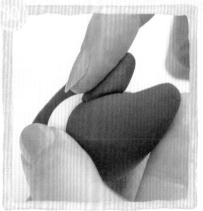

將另外一隻前腳也黏上。

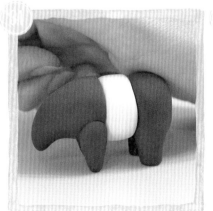

將夢貘放置桌上，輕輕的下壓整隻夢貘使腳可以著地。

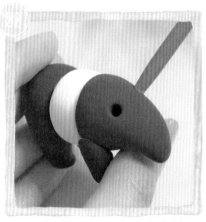

用橘棒將頭部的左右兩側各戳一個裝耳朵用的孔。

取 D 份量的黑色土 2 份各自搓圓，準備製作耳朵。

用指腹將圓搓揉成水滴狀。

用金屬棒(細)朝水滴的中央
壓下。

完成如圖。

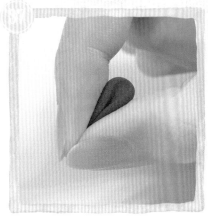

用指腹壓合水滴的尖端，使
耳朵的形狀更自然。

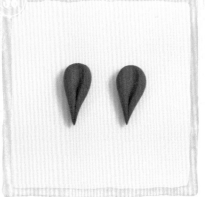

將另一側的耳朵也做出。

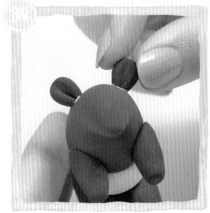

耳朵的尖端沾上白膠，將其
插入孔內並調整角度。

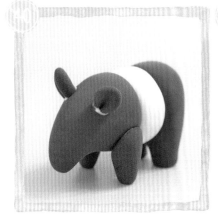

完成如圖。

取 C 份量的黑色土搓圓，準
備製作尾巴。

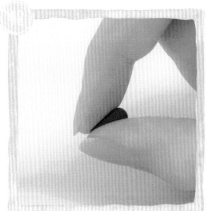

用指腹將圓搓成水滴狀。

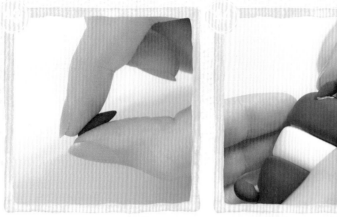

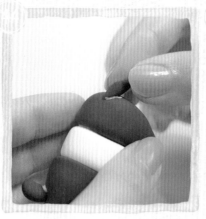

將水滴翻轉180度,將土搓揉成菱形。

一端沾白膠後黏在屁股上。

用指腹調整尾巴的角度使尾巴上翹。

取1份量的亮黃色土搓圓,準備製作星星。

用壓板將土搓成圓柱。

再用壓板壓平土至 7~8mm 厚。

完成如圖。

用 20mm 的星星模具壓出一個星星如圖。

將星星的邊用指腹輕壓,使其比較尖。

完成如圖。

再將剩土壓到約 4mm 厚，準備做小星星。

用 10mm 的星星模具取下三個小星星。

取下的星星如圖，厚度都差不多且有毛邊較不自然。

用指腹將星星的尖端調整輕壓。

完成的小星星如圖。

取 A 份量的亮黃色土 4個各自搓圓。

取剩餘所有的亮黃色土，用掌腹將其搓成長水滴狀。

水平旋轉180度，將另外一端也搓至細長，約 12cm。

將土彎成一個圓弧狀如圖。

用壓板輕輕下壓，細端下壓較多一些。

完成如圖。

用金屬切刀在月亮的下1/4切下。

完成如圖。

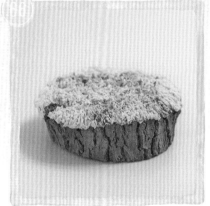

仿照 43 頁步驟 67~75 做出草皮底座。

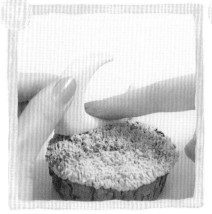

將月亮的切面沾上白膠，將月亮下壓黏在底座上。

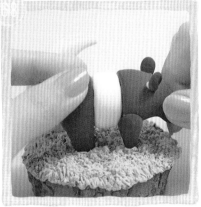

將夢貘的四腳底部沾白膠，下壓黏在底座上。

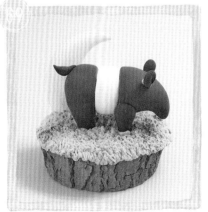

完成如圖。

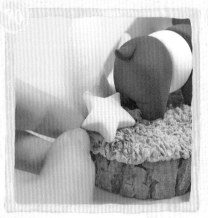

將大星星背面沾白膠,黏在
月亮邊。

將小星星的背面也沾白膠。

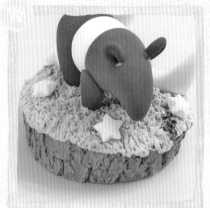

將小星星黏在底座周圍。

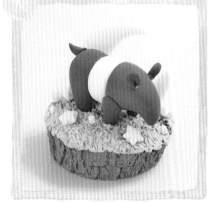

將四個小圓球沾白膠黏在底
座的四周如圖。

取水滴大小的白色壓克力顏
料。

用牙籤尖端沾一點壓克力顏
料即可。

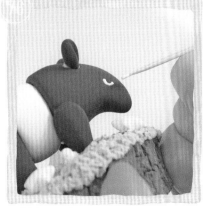

利用牙籤小心地劃出夢貘的
眼線。

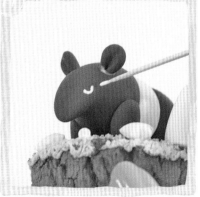

另一端的眼線也要劃出。

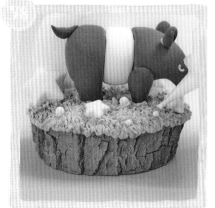

用黃色凸凸筆在底座空曠處
點上黃色的點點裝飾。
擺放乾燥一日。

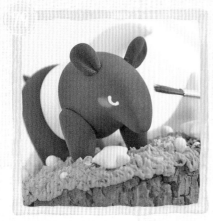

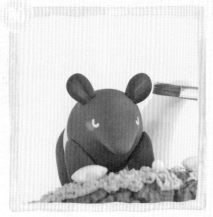

仿照 45頁步驟 83~84，幫
夢貘臉頰上粉彩。

耳朵內也刷上一些粉彩。

完成!!

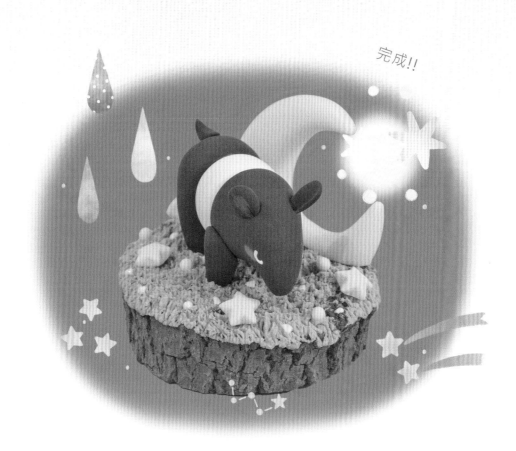

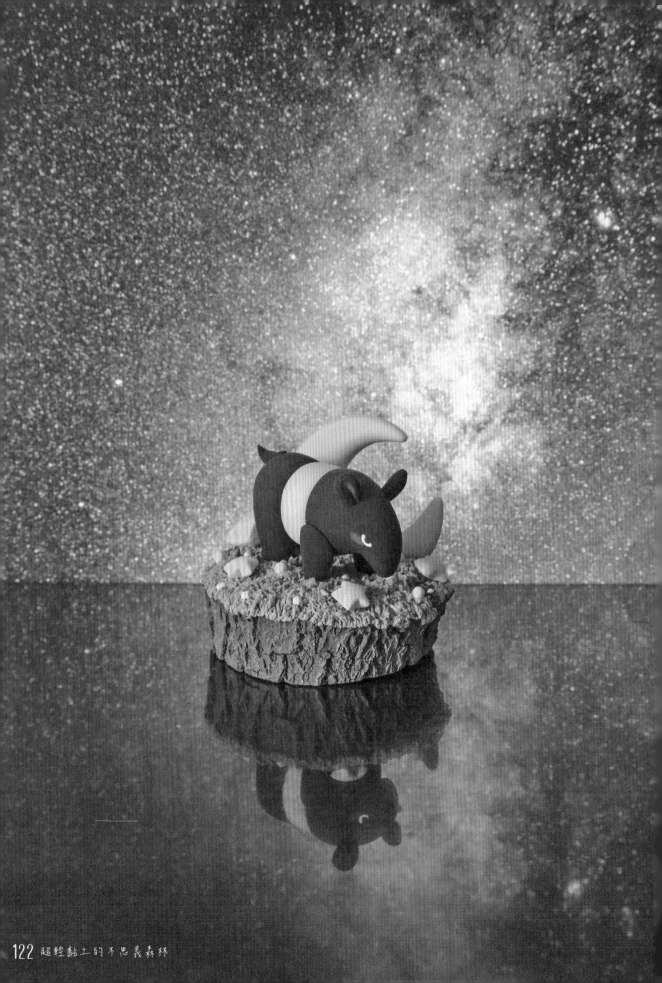

結語

非常感謝各位讀者購買本書，
我是米亞妲。

我一直以來都非常喜歡小動物，
也常常以動物主題及元素融入創作中，
透過本書的操作教學，
希望您在享受捏土樂趣的同時也能被可愛的動物療癒。

對我來說，黏土是個誠實的朋友，
你對他花多少心思，他就美麗多少分。
也請各位大膽地加上自己的創意，
做出獨一無二的作品，
希望本書能讓各位更充實手作生活。

非常謝謝與我一起完成本書的攝影師伴侶、
給我編排建議的家人、好友和老師，
以及所有米亞妲の手藝部的支持者。

2020年5月
米亞妲

★FB：米亞妲の手藝部　★IG：miyataxmiyata

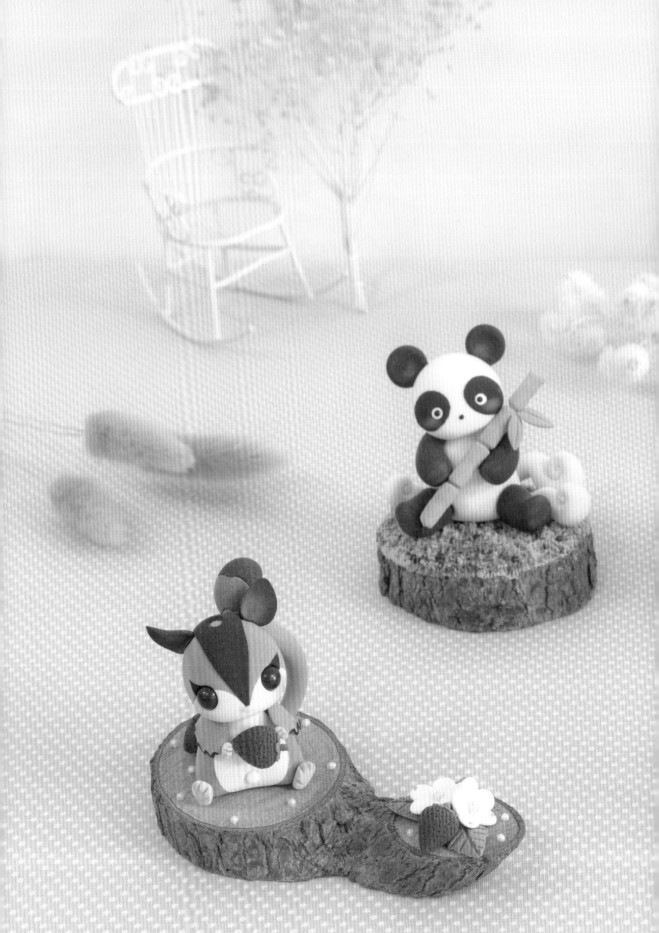

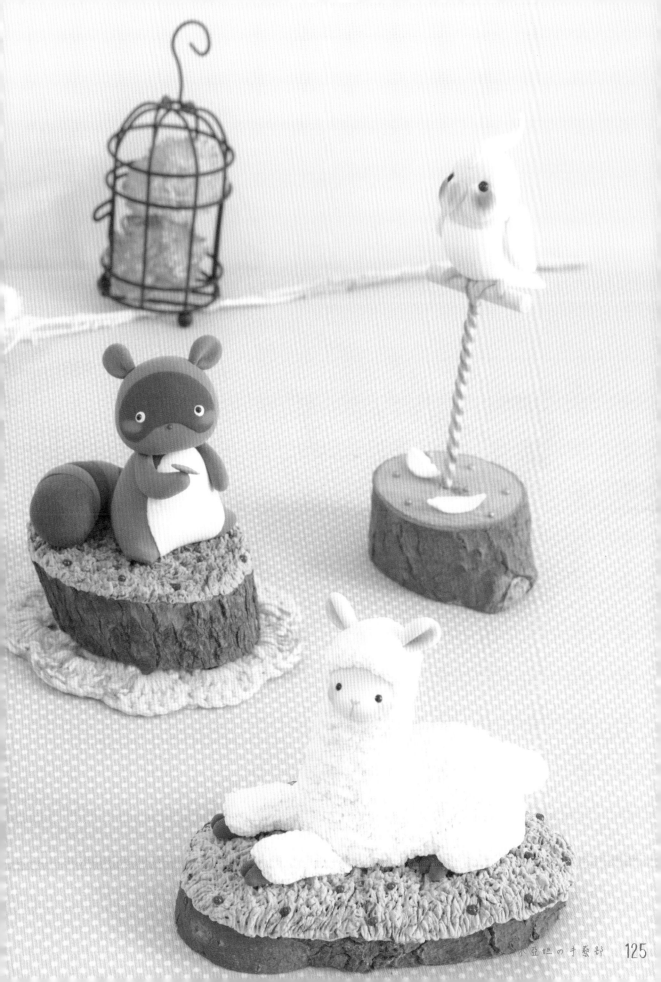

原創藝廊

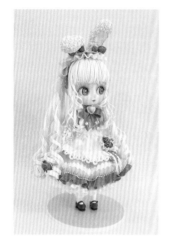

Tamias原創人形-艾莉莎

尺寸：36cm

艾莉莎是馬卡龍垂耳兔擬人，
第一尊誕生的Tamias，
製作人型澎潤的臉頰時，
直覺聯想到花栗鼠的頰囊，
就以花栗鼠的英文作為系列命名，
洋娃娃風格的大型創作，
以呈現少女們的夢幻為目標。

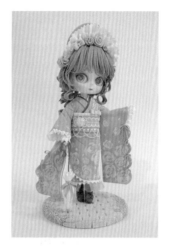

Tamias原創人形-姬兒

尺寸：36cm

服裝上做洋風和服造型，
靈感來自昭和時期的文化人形，
以玫瑰元素連結整體，
綁帶將袖口束起做花邊的部分，
給了振袖新的變化可能，
拿著淑女必備的洋傘，
優雅姿態散步在街道。

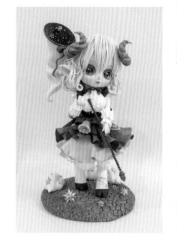

Tamias原創人形-安琪拉

尺寸：36cm

迷途的小綿羊，
夜晚獨自踏上小路，
手上握著細長的捉星網，
希望能抓住天空的一片璀璨，
但她並不知道，
這份閃耀已經收藏進她的眼底，
捕捉星星的安琪拉，
今夜依然睡不著。

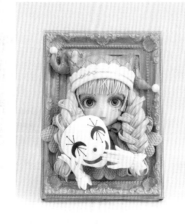

裏表

尺寸：20*14 cm

少女小心翼翼捧著笑臉面具，
眼下三滴淚珠偽裝成了水晶，
像害怕被看穿似的，
面具是她長大後給自己的防護罩，
這張面具絕對不能輕易的摘下。
為了不受傷，少女扮成小丑，
用快樂隱藏住真正的自己。

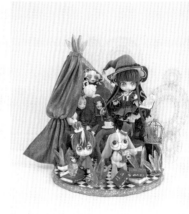

米亞妲的魔女事務所

尺寸：30*23*25 cm

這世界的某個角落，
有間默默無聞的魔法事務所，
主宰神秘事務所的魔女，
專門將委託人的眷戀變成一件件收藏品，
完成人們對次元屏障外的思念。

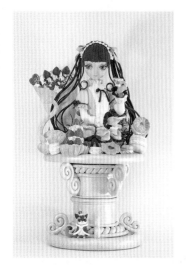

甜癮少女 - 午茶

尺寸：30*30*50 cm

陽光灑落陽臺，
酥軟甜膩的馬卡隆微笑著，
天鵝蓬鬆羽毛如灑上糖粉的泡芙，
優雅的悠遊在整遍波光粼粼，
少女輕啜瓷杯中的奶油紅茶，
享受微風徐徐的午茶時光。

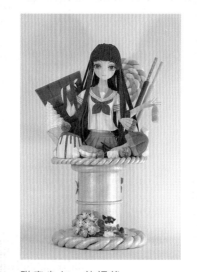

甜癮少女 - 放課後

尺寸：30*30*50 cm

滿滿的點心塞滿書包，
不管多少都滿足不了上癮的少女，
拎著濃郁的奶茶，撥弄黑瀑長髮，
準備與一樣嗜甜的摯友去散步，
紫陽初綻，細雨停歇，
少女踏出校園尋找新的甜膩。

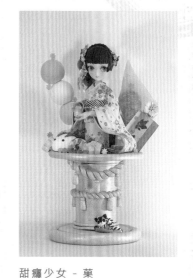

甜癮少女 - 菓

尺寸：30*30*50 cm

古今穿越花見路，垂穗搖曳踩碎步，
繡花綻放著物華，舉手投足振袖舞。
振袖和服是象徵成長的華麗裝扮，
戴上精美髮飾，
少女起身前往甜蜜的菓子茶會，
守護神在旁安靜等候金平糖回禮。

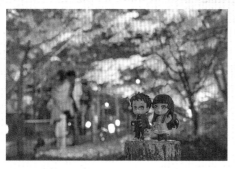

旅行公仔-秋季散策 (京都永觀堂夜楓)

尺寸：10 cm

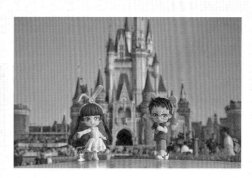

旅行公仔-東京仲夏 (東京迪士尼樂園)

尺寸：10 cm

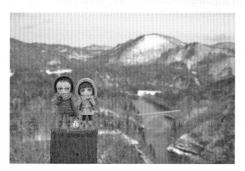

旅行公仔-銀白東北 (福島只見線)

尺寸：10 cm

超輕黏土的不思議森林

大人系動物擺飾製作圖解

作　　者　米亞妲（葉羽容）

攝　　影　廖宜屏

編　　輯　葉羽容、廖宜屏

美術編輯　葉羽容

發 行 人　張輝潭

出版發行　白象文化事業有限公司

412台中市大里區科技路1號8樓之2（台中軟體園區）

電話（04）2496-5995　　傳真（04）2496-9901

401台中市東區和平街228巷44號（經銷部）

電話（04）2220-8589　　傳真（04）2220-8505

印　　刷　基盛印刷工場

2020年7月 初版一刷　　定價 480元

國家圖書館出版品預行編目資料

超輕黏土的不思議森林：大人系動物擺飾製作圖
解 / 米亞妲著． --初版． --臺中市 ： 白象文
化，2020.7

　　　面；　公分．

ISBN 978-986-5526-47-4 （平裝）

1.泥工遊玩 2.黏土

999.6　　　　　　　　　　　　　109007841